U0015159

世界名畫家全集　何政廣主編

柯爾達 A. Calder

張光琪◉撰文

藝術家出版社

活動雕刻大師

柯爾達

A. Calder

張光琪◉撰文　何政廣◉主編

藝術家出版社

目 錄

前 言

亞歷山大‧柯爾達（Alexander Calder, 1898～1976）是美國最富人氣，而且跨越國際擁有最高聲譽的現代藝術家之一，更是二十世紀雕刻界最重要的革新者之一。這位美國雕刻巨人，以創作風格獨特的「活動雕刻（Mobiles）」和「靜態雕刻（Stabiles）」馳名於世。

筆者第一次見到柯爾達的雕刻原作，是一九七七年六月在美國明尼阿波利斯的沃克藝術中心展出的兩百多件作品。當時這項展覽是柯爾達一九七六年去世前在紐約惠特尼美術館舉行大回顧展後，巡迴至明尼阿波利斯展覽，柯爾達一生創作精華盡在會場中呈現，讓我眼界大開，他作品中微妙的律動，傳達出生命和宇宙躍動的奧秘意象，充滿豐富的想像和創造力。

柯爾達藝術創作的領域很廣，從巨大的鋼鐵雕刻、繪畫、掛氈到精緻的寶石設計。作品分佈於世界各國的公共空間。他的靜態雕刻，給人蜻蜓點水似的輕飄舞姿感覺，非常適合襯托西方資本主義社會大都市的高樓大廈。至於他的活動鋼鐵雕刻，比靜態雕刻出名百倍。他只用物理重心平衡桿的原理，靠風力產生不停的動態平衡狀態。站在他這種作品前，欣賞變化萬千的造形美，不論年紀大小，都會著迷。柯爾達活用了機械的木訥呆板特性，成為活潑的動態雕刻。

柯爾達小名叫Sandy，畫友都以此「山帝」相稱。早在美國新澤西州的史蒂芬技術學院讀工程師文憑，接著在紐約藝術學生聯盟習畫。三十年代在巴黎與超現實派畫家交往。他的作品與米羅的超現實作品有某種相似。風趣、詩意、木訥是最好的形容詞。他不是一位「勞碌命」的藝術家，而是想工作才工作，有點像偷懶的工程師個性。

柯爾達一生奔走於大西洋兩岸，美國的家在康涅狄克州的農場，法國的工作廠房則在巴黎西南郊一百多公里的Tour城的Saehe村落。他的雕刻，可以說是美國藝術家利用早期美國人墾荒精神的再表現。在法國他的名望也很高。主要是他喜歡歐洲的傳統，這一點對歐洲人很重要。他的創作完全打破國家之間的界限。

柯爾達自述：活動雕刻（Mobile）一詞是杜象取的，靜態雕刻（Stabile）一詞則是阿爾普給的。他的作品在一九五○年代才得到各國大獎。

在美國現代藝術的荒原上，柯爾達可說是一位人人敬愛的墾荒藝術家，同時也象徵了美國藝壇走向新的境界。

2002 年 5 月寫於藝術家雜誌社

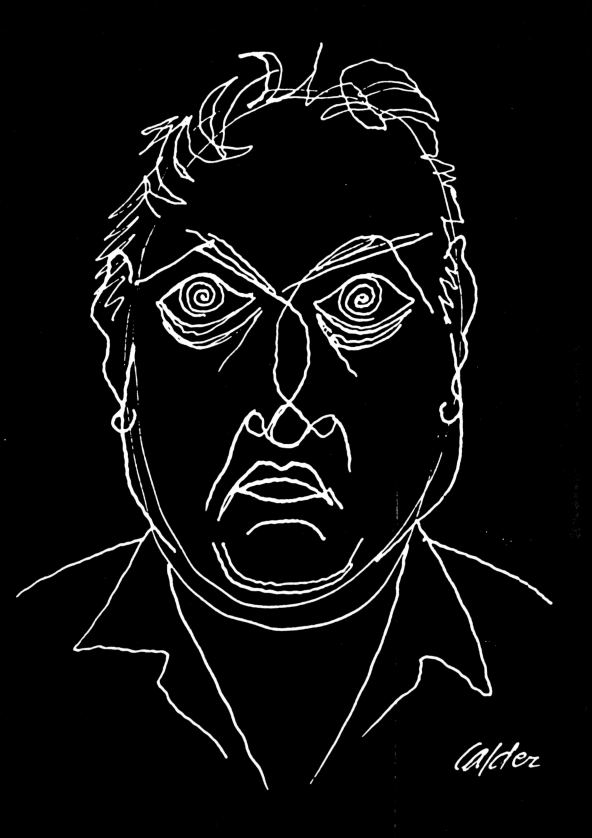

創造靜態與動態雕塑的——
亞歷山大・柯爾達

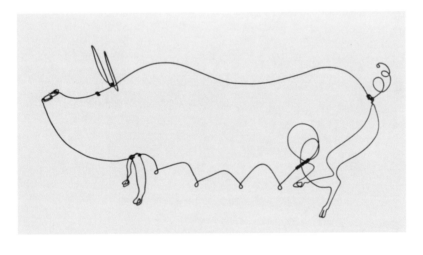

母豬　1928 年
鐵絲　43.1cm 寬
紐約現代美術館藏

　　亞歷山大・柯爾達（Alexander Calder，1898～1976）的一生，
總是藉由他的作品帶給世人驚奇與歡笑。從對玩具的製作、繪畫、
舞台設計、珠寶製作到戶外的大型公共雕塑，都是展現他驚人創造
力的舞台。以「意念存在於任何事物中」的看法，將他自馬戲團學
習到的人體具象概念，得自於航行的自然宇宙經驗，以及源自繪畫
的抽象線條與造型，溶入他的機械工程背景，並賦予冰冷而無人性
的金屬生命。在他的個人宇宙裡，動物系列與植物誌，被一組組蜷
縮凸出的鐵絲與金屬片結構成一片打破時空疆域的叢林。他獨特的

柯爾達自畫像（前頁圖）

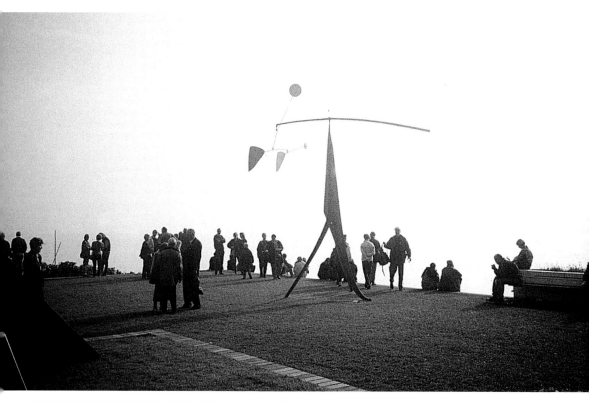

丹麥路易斯安娜美術館戶外臨海的綠草坡地上，矗立一件中型柯爾達金屬雕刻，隨風擺蕩，引人入勝。

雕塑形式，使杜象將之命名「動態雕塑」，相對於明顯的「動態」，阿爾普索性叫它作「靜態」。這兩種樣態，都是柯爾達的藝術語彙。他的藝術也隨著他旅行的足跡而聲名遠播，全世界都可以看到他的「金屬物件」矗立或擺蕩，他生前所辦過的展覽不計其數，更不用說在紐約現代美術館、惠特尼美術館、英國泰德美術館、芝加哥當代美術館或巴黎國家現代美術館等地所舉行的回顧展了！

柯爾達一生作品材料風格的轉折，來回於平面與立體之間，現代與傳統的銜接與創新，使他不斷嘗試各種不同媒材。他甚至動手測量「動態」，因此發現機動的自發性完美，是存在於不可預測的感知當中，這種種體驗讓他與抽象更接近。此外，開朗的個性使他不受戰後抽象表現風潮的愁苦神秘影響，依然堅持他「非理論」的

創作態度，將繽紛的色彩、有機獨特的造型與機動結合，創造出一件件「柯爾達的奇妙動態物件」，並將歡樂帶給世人。他所做過的重要作品有〈螺旋〉、〈聖靈〉、〈橙色板子〉、〈國際動態〉、〈無題〉及爲華盛頓國家畫廊東大樓所做的動態懸掛等等。

圖見 60、118、140、156頁

藝術生涯的開始

柯爾達出生在一個藝術世家，祖父麥爾‧柯爾達（Milne Calder）爲石刻工藝家，父親司特靈‧柯爾達（Stirling Calder）則爲一位雕塑家。值得一提的是，他的祖父、父親與亞歷山大‧柯爾達三代藝術家在費城這個歷史之城，以作品構成一個時代互相呼應的金三角。父親座落在長廣場的作品〈天鵝噴泉〉與祖父的〈威廉‧潘（William Penn）〉雕像遙遙相望，而柯爾達的〈聖靈（Ghost）〉機動雕塑，也湊巧的被安置在這二件作品斜角方向的費城美術館樓梯旁的牆面上。這樣的巧合被費城居民口耳相傳爲象徵基督教中的「聖父、聖靈、聖子」三位一體的佳話。

柯爾達於一八九八年生於美國賓州的羅滕（Lawton），父親是雕塑家，母親則是畫家。當他四歲大時，便充當父親雕塑作品與母親人像畫中的模特兒。他的年輕歲月從爲了父親健康的理由而舉家搬遷至亞歷桑那州之外，後來也因父親工作之故而移居多處，像是美西的加州，東邊的紐約州，以及於一九一三年搬回加州的舊金山、柏克萊。最終在一九一五年，山帝（Sandy，柯爾達的小名）來到了藝術之都——紐約市，並進入與紐約市一河之隔的紐澤西州史蒂芬技術學院（Stevens Institute of Technology）就讀，並在此研習機械工程。史蒂芬技術學院的畢業紀念冊上是這樣形容他的：「柯爾達看起來好像永遠都是快樂的，甚至是有點兒調皮的，而這正是他與生俱來的特質。」

1.像工作室的家

從小柯爾達就是一個充滿創造力的人，不管是否受父母親都是

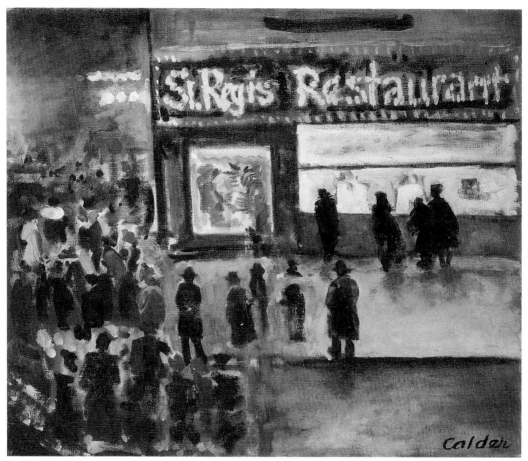

瑞吉街餐館　1925年　油彩、帆布　61.4×76.2cm　私人收藏

藝術家的影響，自小耳濡目染，或者根本就是與生俱來的天份，
「家」在他的藝術生命中扮演了奇妙的角色。家對他而言活像一間
「藝術工作室」，這裡到處充滿了各式隨手可得的材料，對他來說這
些都是製作玩具的絕佳素材。舉例來說吧，他自己回憶藝術天份展
露的開端，是在五歲時，用木塊及鐵絲切割扭曲成人形的行為。當
他八歲時，更進一步替姐姐的娃娃設計珠寶飾品。從小的創意不
斷，柯爾達也用從街上撿拾來的小銅片，將對角各自往不同的方向
扭轉，做成以二根指頭輕輕一碰就可轉動的小玩意兒！隨手拈來的
木塊、皮件、軟木塞、釘子以及銅線作成的好玩東西，自然讓柯爾
達成為同儕玩伴中最受歡迎的人物。

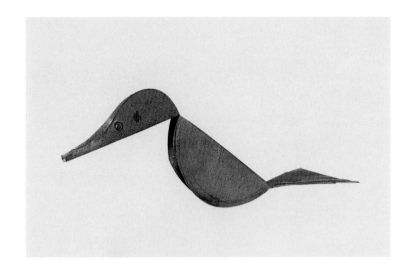

鴨子
1909年　黃銅片
4.4×10.8×5.1cm
私人收藏

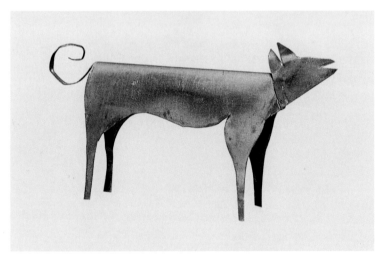

狗
1909年　黃銅片
5.7×11.4×2.5cm
私人收藏

　　柯爾達在自傳中提到：「小時候的我，盡情的享用及利用身為
一個小男孩的每分鐘，非常愛玩具，在垃圾桶裡尋寶，用所有的材
料諸如鐵絲、木頭為玩具擴編。」他並在一九〇九年，用銅片做成
〈鴨子〉及〈狗〉作為送給父母的聖誕節禮物。從這兩件作品中，我
們看見了一個小孩概念化空間的表現，因為原本只是平面的銅片，
透過柯爾達的凹凸壓折過程，轉變成為可以站立的動物實體。因此
可以說他是以這二件作品遊走於二度與三度空間的轉換之中。

　　柯爾達唸高中的時候，在舊金山家中的地下室，有了一個屬於

《動物素描》書中插畫　1925～1926 年

他個人的工作室。當做為一位雕塑家的志業在他心中逐漸成形時，
工作室也就隨之重要起來了。一九二六年至一九三二年他在巴黎的
日子，就擁有幾個分別處在不同地點的工作室，藝評家約翰・肯奈
得（John Canaday）就形容柯爾達在美國定居的羅克斯伯利
（Roxbury）工作室「像紐約蘇荷工作倉庫的昇華，或像是格林威治
村的一角」，「在柯爾達工作室裡的東西是亂中有序，只不過亂是
看在參訪者的眼裏，而秩序則只在他自己的腦海中囉！」

　　另外他的羅克斯伯利工作室，也被拿來與發明飛機的萊特兄弟
工作室，做了有趣的對照。由於柯爾達利用不同於一般對雕塑所定
義的工具材料創作，以致於在他的工作室中，不見石膏、大理石、

塑膠等材料，雖不至於像個零亂的雜貨店，但充滿各式金屬材料的空間，卻活像個機械工廠。在這裡，空氣中瀰漫的是「奇妙的機械味道」。可以想見的是，柯爾達與萊特兄弟皆喜愛機械的單純及機動的完美。

　　柯爾達曾形容他成長的城市—費城，是「北美最沉悶的城市」，所以不難想像他為何在他稱之為「以瘋狂來稱呼還嫌客氣的巴黎城」，開展了他的藝術生涯。不光是如此，一九二○年，由於受到當時藝術界先進的鼓勵，更使他大步邁向他的形塑之路。一九五○年，據他自己提及的：「除了藝術家之外，機械技師是我所認知的唯一專業了。」其實當他小的時候，就算父母給他二十五分錢作為他當模特兒一小時的酬勞，年輕的柯爾達心裡，壓根沒想過要往藝術的專業路上發展，這也解釋了他自史蒂芬技術學院畢業後的三、四年間，流連於各式與機械相關工作的際遇。不過自小的耳濡目染與天份，還是讓他拾回對藝術創作的熱情。

2.風格材料的來源與學習

　　柯爾達的作品觀念與使用材料的來源，大多可追溯至他的童年。以顏色來說吧，他自己曾提到對舊金山街道電車鮮艷色彩的深刻印象，對年少的柯爾達來說，在街上到處行走的叮噹車，簡直就像是一件完美的動力機械作品。一九二二年在包摩（Clinton Balmer），一位英國畫家的素描課上，柯爾達學習用碳筆畫人體素描，據他自己後來形容炭筆這種媒材是有點「髒髒的」。當然，對一個習慣以簡潔線條畫設計圖的藝術家而言，這是再自然不過的反應了！不久之後，他自紐約搬至舊金山工作，在航行的船上擔任救火員，因工作之便及對機械的喜愛，他對船上利用纜繩及滑輪來吊木頭的設備留下深刻的印象，我們也不難在他後來的機動雕塑中看到他對機械運作的感動。旅途中航行經過巴拿馬運河時：「有一天早晨，海面風平浪靜，我看見火紅的太陽自一方昇起，而在同時卻看到另一邊，一個來不及與日出交接的銀元似的月亮。」這個印象奠定了他往後對太陽系行星運行現象的興趣，進而發展他的宇宙及星群系列作品。

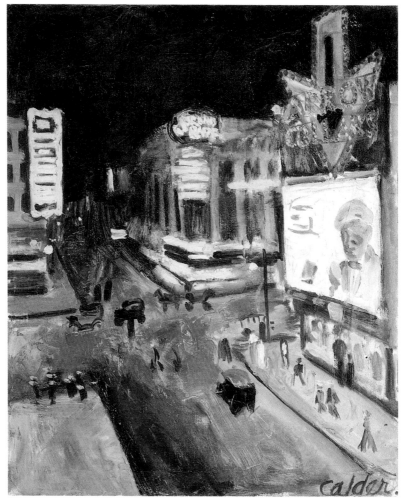

十四街　1925年　油畫　76.5×63.5cm　私人收藏

3.繪畫學習

　　一九二三年，柯爾達終於下定決心，進入紐約的藝術學生聯盟
做一個繪畫學生。在藝術學生聯盟求學期間，他不斷嘗試不同老師
的多元教法，但鮮少有讓他滿意的，直到他碰到了所謂「垃圾畫派」
導師史隆（John Sloan）。受史隆的影響，柯爾達開始對紐約的市
道街景做描繪的工作，雖說他在繪畫主題上受「垃圾畫派」的影
響，但是他卻不像他們將重點放在街上的行人，相反的以他的〈十
四街〉為例，他卻將描寫重點放在晚間街上閃爍的燈光與霓虹，及

《警察公報》上的插圖　1925 年

被過度描飾的廣告看板上，人在他的畫面中，反而變成用來點綴調子變化的筆觸。

柯爾達的馬戲團

　　對馬戲團這個主題的接觸，當從柯爾達於藝術學生聯盟就讀時期談起。半工半讀的柯爾達，除了在學校習畫之外，也幫一些報社畫插圖，由於不同插圖主題的需求，柯爾達憑一張記者證，進出馬戲團看了許多表演，也畫了許多關於馬戲團內表演的素描及速寫，更因此與馬戲團結緣。除此之外，他也到紐約布朗區及中央公園的

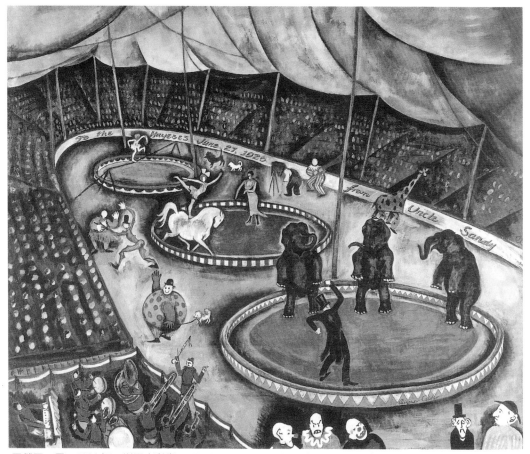

馬戲團一景　1926年　樹膠水彩畫　177.2×212.1cm　加州柏克萊大學美術館藏

圖見18頁

動物園寫生，並出版了一本《動物素描》。第二年回美國，古德玩具廠向他買下了一組鐵絲人的玩具。他從此往來於紐約、巴黎，做著馬戲團玩具的生意。〈柯爾達的馬戲團〉表演，通常是由柯爾達操作著由軟木塞、鐵絲、木塊、沙紙等材料製成的小小表演者進行的。他也在一九二六到一九三〇年間，慢慢的加入變戲法的人、鞦韆表演者與小丑等新角色。這個可以帶著跑的藝術表演，不只在他巴黎的工作室演出，後來也到紐約的公共場所甚至是朋友家表演，為了籌謝自己與他的「小演員」，有時柯爾達會向觀眾收取一點費用。他的演出逐漸得到巴黎一些知名藝術家的支持，包括有前衛藝術作曲家艾賈‧法里日（Edgard Varese）、米羅（Joan Miro）、法

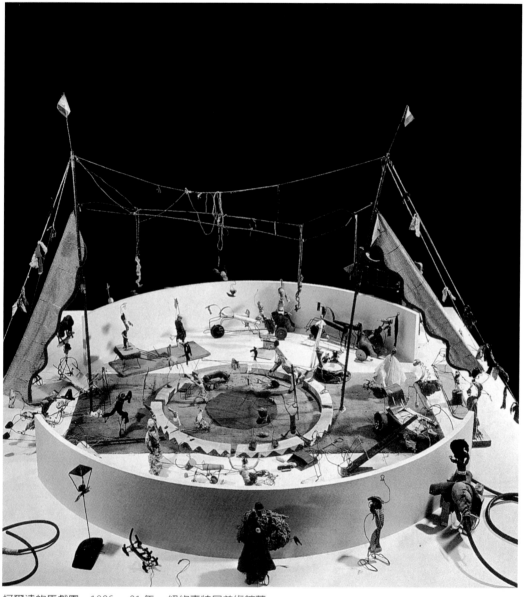

柯爾達的馬戲團　1926～31年　紐約惠特尼美術館藏

爵克・凱斯勒（Frederick Kiesler）、雷捷（Fernand leger）、蒙德
利安（Piet Mondrian）等人。這也等於是替他前進巴黎藝壇開了一
個成功的先峰。

圖見 30 頁

獅子　柯爾達的馬戲團
之組件（右頁上圖）

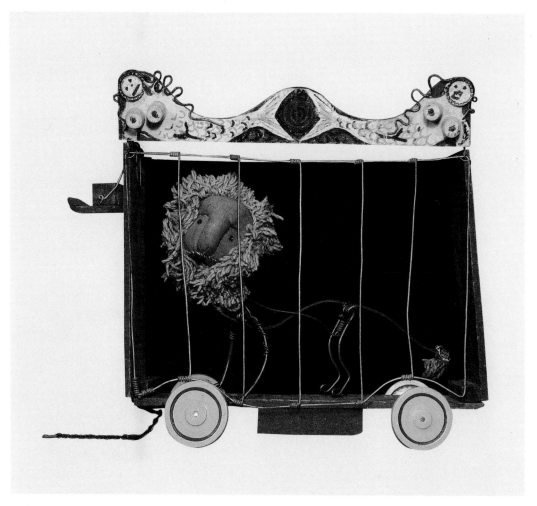

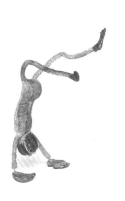

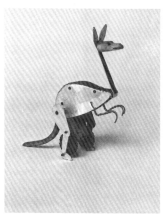

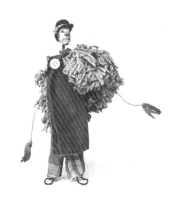

賣藝者　柯爾達的馬戲團之組件　　袋鼠　柯爾達的馬戲團之組件　　小丑　柯爾達的馬戲團之組件

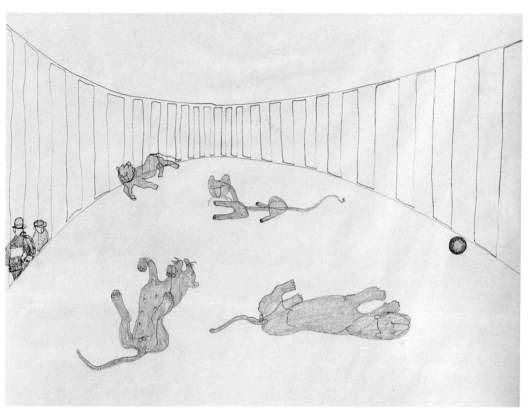

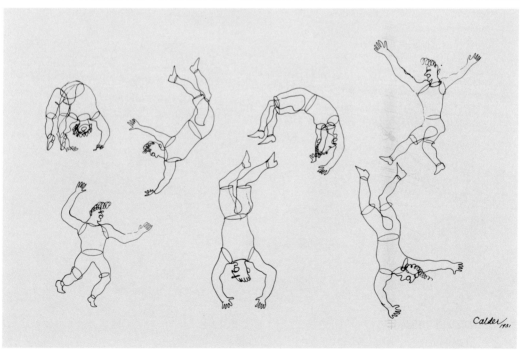

20

鞦韆上的雜技演員　1931年　墨汁、紙　78.1×57.8cm　紐約惠特尼美術館藏
獅子籠　1931年　墨水、蠟筆　57.8×78.1cm　私人收藏(左頁上圖)
翻觔斗　1931年　墨水　57.8×78.1cm　私人收藏(左頁下圖)

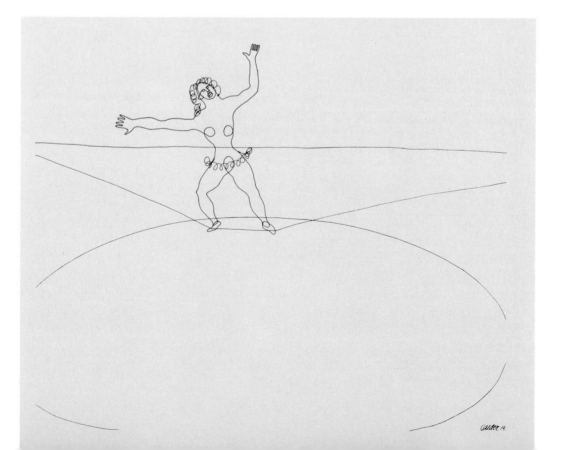

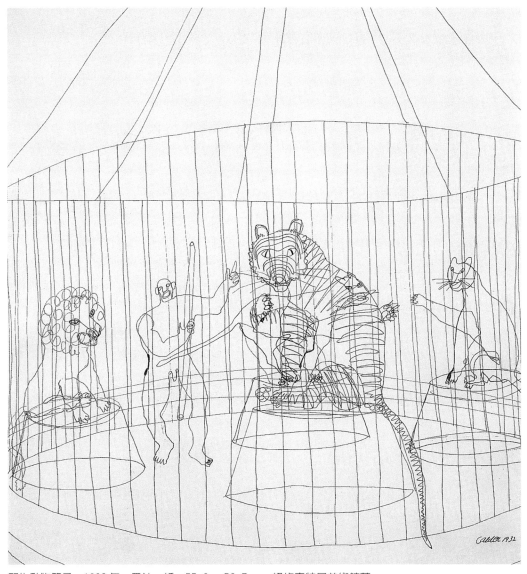

野生動物籠子　1932 年　墨汁、紙　55.3 × 53.7cm　紐約惠特尼美術館藏

倒立　1931 年　墨水　57.8 × 78.1cm（左頁上圖）
站在鋼絲上　1932 年　墨水　52.1 × 63.2cm（左頁下圖）

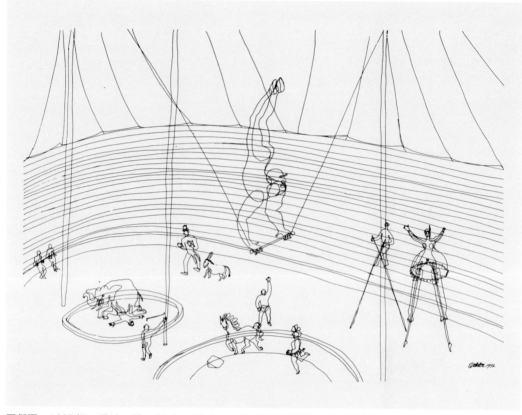

馬戲團 1932年 墨汁、紙 51.4×74.3cm 華盛頓國家畫廊藏

鐵絲作品

1.以鐵絲發展的第一個雕塑系列

　　當柯爾達的一位美國畫家朋友建議他只使用鐵絲來創作時，這
似乎是他在做過了玩具及馬戲團後再自然不過的選擇了！因為這種
材料是他自小再熟悉不過的東西。他史無前例的，單獨用鐵絲發展
了他的第一個雕塑系列。在努力耕耘下，柯爾達創造了獨具優雅細
緻兼具幽默如漫畫的物件特質。第一件站立鐵絲雕塑〈約瑟芬・貝
克〉全身完整塑像。在此之前，柯爾達本來對鐵絲的運用，是停留
在剪影似的空間表現特色上，但從這件作品中，我們看到他完成的
「馬戲團」經驗，以及這個經驗如何的使這件作品，有了三度空間的
量感結構。

約瑟芬・貝克
1926年 鐵絲
97.4cm 高
巴黎國家現代美術館藏
（右頁圖）

24

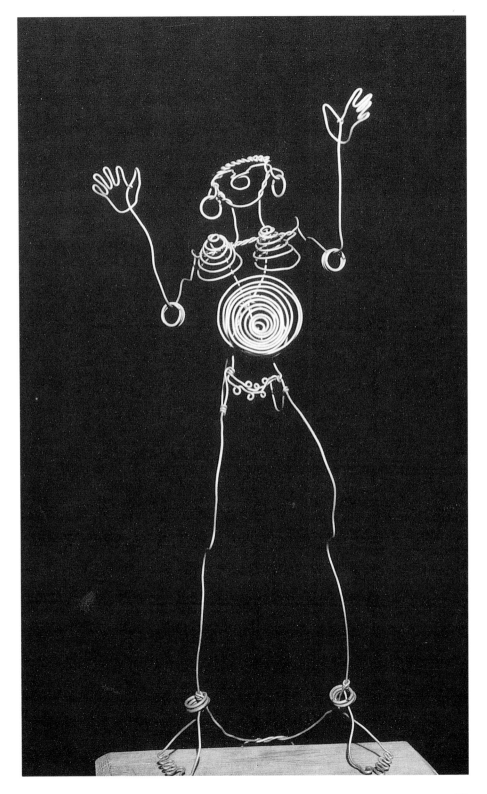

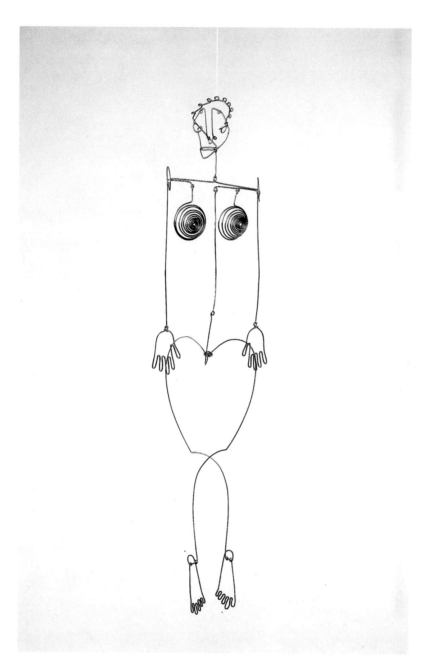

阿芝克人、約瑟芬‧貝克　1929 年
鐵絲　134.6 × 25.4 × 22.9cm　私人收藏

　　貝克是巴黎有名的舞伶，一九二五年在巴黎著名的劇院（La Revue Negre at the Theatre des Champs-Elysees）首次登台，沒有任何資料顯示柯爾達曾眞正看過她的表演，但可以肯定的是，柯爾達透過與她相識者的多次訪談，來增加對這位舞者的了解。柯爾達也

銅管家族　1929 年
鐵絲　162.6cm 高
紐約惠特尼美術館藏
（右頁圖）

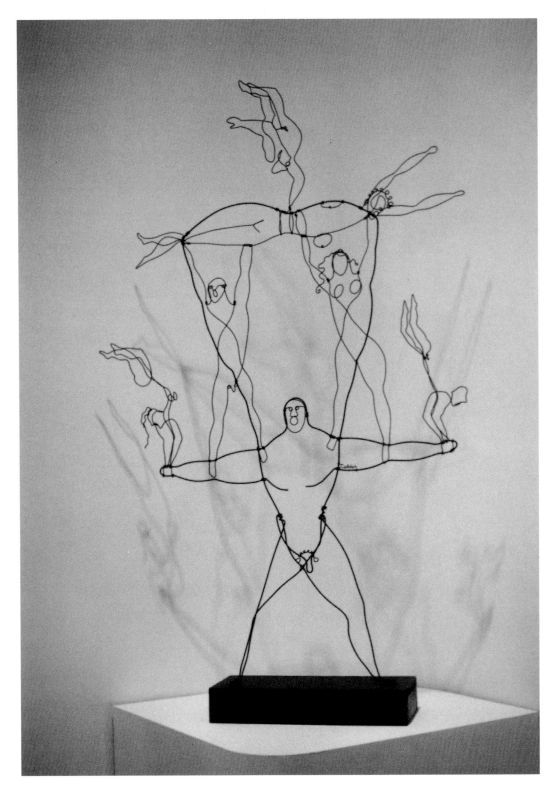

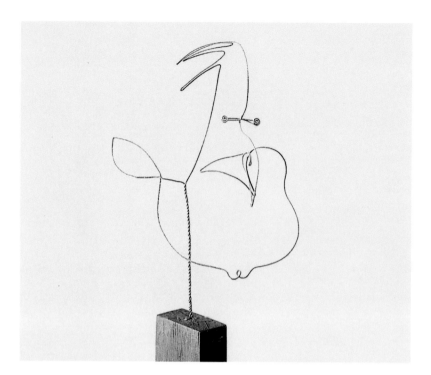

卡文・庫立基　1927年
鐵絲、木頭、顏料
45.7 × 43.2 × 22.9cm

不斷的以貝克為主題，進行了一系列的鐵絲雕塑作品。〈阿芝克圖見 26 頁
人、約瑟芬・貝克〉像是舞者「不斷的移動身體，而音樂則像是自
她的身上宣流出來。」這個系列最早的的一件是站在木座上的，後
來他又連續做了三、四個「貝克」作品，都是自頭上連接著線吊掛
起來的，因為唯有如此，才能使「這位舞者」更能自由的隨機移
動。柯爾達最早的人形動力雕塑概念，透過作品的吊掛方式也能略
見一二。在此系列中，有的還被做成像是牽線木偶的樣式。雖然都
同樣的以舞者為主題，但是柯爾達卻以些微不同的展示方法，發展
實驗了他對「動態雕塑」的想法。貝克系列中最高，也是最後、最
抽象的一件，看來是參考舞者姿態最少的一件，用了很多的螺旋狀
基本元素來結構起它整個身體，從胸及肩膀至腰的體態，看來是動
態最少的一件。這整個系列的開始，本來就不是純粹的為了寫實目
的而做，也因此，藝術家便有了更寬廣的想像空間。

吉米‧杜倫提　1928年
鐵絲　30.5 × 26.5 ×
34.5cm　李普曼（Jean
Lipman）收藏（左圖）

奇奇　1930年　鐵絲
30.5 × 26.5 × 34.5cm
巴黎國家現代美術館藏
（右圖）

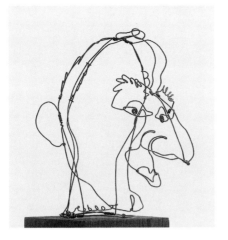

艾賈‧法里日
1930 年　鐵絲
34.9 × 29.5 × 36.8cm
紐約惠特尼美術館藏

雷捷　1930年　鐵絲　42×38cm　私人收藏　　　　　艾賈‧法里日　1930年　鐵絲　34.9×29.5×36.
8cm　紐約惠特尼美術館藏

2.鐵絲頭像

　　帶著他的第一個〈約瑟芬‧貝克〉回到了美國，一九二八年二
月，他在美國的第一個展覽於威赫畫廊（Weyhe Gallery）正式舉
行，並且以〈卡文‧庫立基〉（Calvin Coolidge）的抽象鐵絲頭像，圖見28頁
贏得大眾的注意。藝評家們雖讚賞他將全新媒材帶入雕塑領域的創
新精神，但還是對鐵絲這種無前例可循的雕塑媒材表現，存有著因
不熟悉而帶來的懷疑。此外他們也提到：「柯爾達的暗喻方式指向
對人的敏銳觀察，像是一輩子都在刻木頭的人、或像庫立基這樣面
帶微笑的警察，甚至是平臥著的貓。他所表現出來的，是當代雕塑
藝術百分之九十九所欠缺的，屬於人類的深刻洞察力。」
　　一九二八年，他開始紀錄極具當代個人特質的人物頭像，例如
著名的喜劇演員〈吉米‧杜倫提（Jimmy Durante）〉，柯爾達從它圖見29頁
複雜的線性雕塑中，建立了不可抗拒的幽默感喜劇主題。除此之
外，他還是將大部分作品的重點，放在對他朋友外形相似性的描寫
上。〈艾賈‧法里日〉即是前衛藝術作曲家的頭像，從法里日死

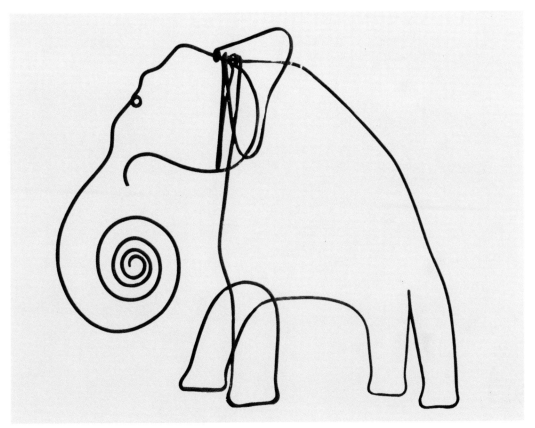

大象　1930年　鐵絲　25.4cm高　收藏地不詳

後，柯爾達便將它送給了他的太太掛在窗前，他則說：「我開始愛
上作品被高高懸掛著，以及塑像的頭微微前傾著的感覺。」法里
日、雷捷、米羅的頭像，多半是先以固定在木座上開始進行製作，
然後慢慢的朝懸掛方式轉換。一九三一年，柯爾達在巴黎伯西葉畫
廊（Galerie Percier）的展覽，就以這樣的新造型主義式的線條雕塑
作品為主，其中還包括了〈梅杜莎〉（Medusa）一件懸掛像。此外，
他的線性雕塑頭像也具有豐富的速寫特質，他形容這就好像是「屬
於三度空間的素描線條」一樣。除了追求相像，他也往形式的適度
完美，及單一線條的運用極致發展來努力。他在寫給姐姐的信中說
到，他為演藝界傳奇人物〈奇奇〉（Kiki de Montparnasse）做頭像
之外，也以極抽象的方式描寫了她的鼻子，並將之取名為〈女性的
溫柔〉。另外，柯爾達也擅長利用個人觀看角度的不同，將認知的

圖見29頁

31

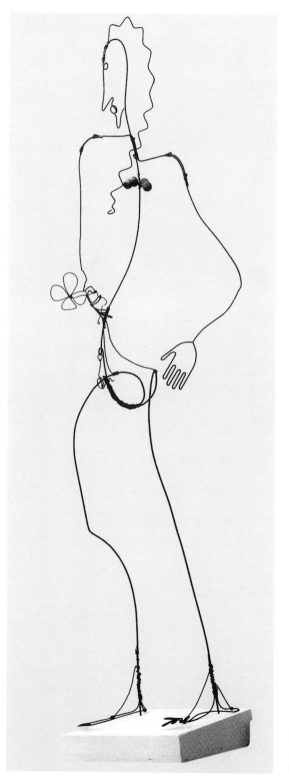

春天　1928 年
鐵絲、木頭
240 × 91.4 × 49.5cm
紐約古根漢美術館藏

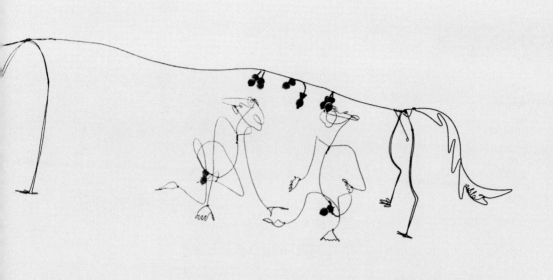

古羅馬守護神　1928年　鐵絲、木頭　77.5 × 316.2 × 66cm　紐約古根漢美術館藏

圖見30頁真實形象，以自己的方式表現。透過〈雷捷〉這件作品可以清楚看到柯爾達描寫肖像的趣味之處。從側面看，〈雷捷〉頭上像是多出一塊扁扁的東西，但到正面一看，它原來是自頭上延伸出來的一條不可分割的線，這條線所代表的原來是帽子，這是線條極為抽象的功能運用。這些鐵絲有時像是三度空間裡的輪廓線，也像是雕塑結構的骨架。雖然如此，它並沒有藉著線條，真正框住任何質量，反而只是暗示著像是紙張邊緣，一種空無的感覺。雖然，柯爾達的鐵絲頭像作品，都屬於「靜態式的雕塑」，但是輕巧的鐵絲線，一旦被吊掛起來便能隨風搖曳，產生微微的「動態感」，如參觀者所說的：「他的雕像，是沒有重量的形式圖解，沒有密度或形象化思想，也沒有任何被簡化的傳統文化符號痕跡可循。」

　　柯爾達的創作形式看來是前無古人的，憑著藝術家自己在製作經驗中累積發展的潛力，作品的大小對他來說也就不那麼的「非如何不可」。〈春天〉與〈古羅馬守護神〉（Romulus and Remus）就

是在這樣的基礎下被放大，並於一九二八年，在獨立藝術家聯盟（the Society of Independent Artists）展出。約二點四公尺高的〈春天〉，以細緻的手法巧妙的將幾個門擋，用鐵絲穿過組成作品的一部分。紐約時報的藝評這麼說了：「在這個展覽中我們算是見識到不論是辦公桌抽屜，或相似的日常生活小零件的藝術功能了！」而〈古羅馬守護神〉作品中，馬的部分從頸肩到背一氣呵成的緊緻感，以及只用一條線便將古羅馬神抬頭警戒的姿態表現出來。不久之後，他帶著這兩件作品返回法國，畢竟這樣的往返對他來說已成家常便飯。

一九二八年在巴黎的獨立沙龍（the Salon des Independants）展出，同樣的受到注意。展出的評語是「有些微的改革」。他本來希望能將作品就此賣出，但結果不然，所以這二件作品便被束之高閣，直到一九六四年，柯爾達在古根漢美術館的回顧展中，作品才又重見天日。另一方面，在歐洲進行的展覽，也因朋友艾辛（Jules Pascin）的大力相助而開展了。他在巴黎，及後來一九二九年於德國柏林的展出均很順利。

轉變

一九二八年春天，柯爾達又再次重拾自一九二六年即開始製作的材料——木頭。他之所以決定再次回去做木刻，是因為他感到之前所做的鐵絲雕塑，並未得到任何像是「世界性的舉足輕重」的回應，相對的，他的作品反而被認為只是一種令人眼睛為之一亮的聰明策略而已。因此，在經過紐約、巴黎與柏林成功的展出後，他開始覺得應該要擴張創作媒材，並藉著重返較傳統的木刻，找尋與傳統的銜接關係，並探索雕塑藝術中更深邃專業的創新意義。改變材質的製作，在藝術家的創作過程中是很常見的，接下來的兩年中他都專注在這個媒材上。一九二九年二月，柯爾達開始安排威赫畫廊的展覽。從一般的邏輯來說，以前衛而獨特媒材創作的柯爾達，將創作重心從鐵絲轉向木刻，而非往動力雕塑的方向前進，看來似乎是有點錯誤的決定，但他本人並不這樣認為，他並表示：「主要的

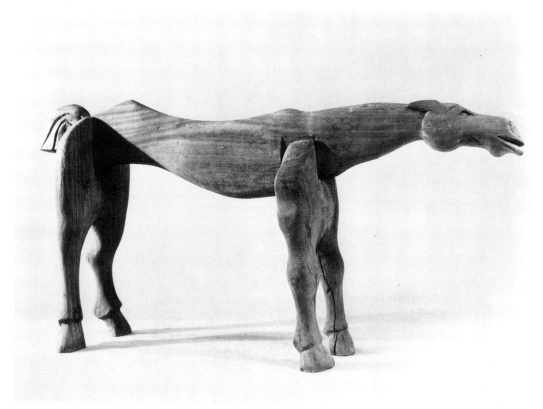

馬 1928年 胡桃木 39.4×88.3×20.6cm 紐約現代美術館藏

問題關鍵在於我想要做的，是我所能感受的。」了解柯爾達生平的
人，也許會將問題更簡化，認為他是要追隨木刻藝術家父親的腳
步，但事實並非如此。柯爾達有更廣泛的目標！根據藝評家的觀
察，當時的美國，雕塑家們將直接以刀刻木頭的方式，視為是對學
院式封閉觀念的挑戰。也因此當時雕塑的發展方向，推向以發掘素
材本身特質為主的雕塑形式。與此同時，日漸茁壯的美國品味也正
同時在發展當中，像是前哥倫比亞的、非洲的及美國的民俗藝術，
這些非歐洲的風格，隨著在美國境內的發聲，也影響了柯爾達將這
些質樸原始的風格溶入他的作品中。柯爾達同時相信，一個雕塑家
的工具必須具備「單純原生」的特質。如他所說的：「永遠記住原
始藝術的原生特性，並規避機械性工具與熟稔的技巧，如此才能引

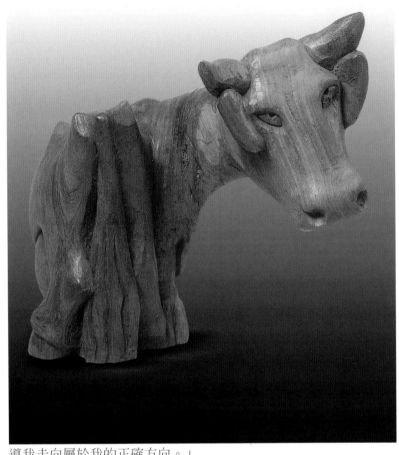

牛　1928年　木頭
31.9 × 41.5 × 19.5cm
海倫・賴德收藏

導我走向屬於我的正確方向。」

1.木刻作品

　　柯爾達的木刻作品主題與鐵絲大同小異,大多以動物、女人裸體或馬戲團表演者爲主。一九二八年他花了整個夏天待在皮克斯奇爾(Peekskill)——紐約城北邊的農莊,除了持續製作鐵絲作品外,他那兩件知名的〈馬〉與〈牛〉木刻作品也在此時完成。柯爾達以聰明的像玩「榫接」似的手法,將馬的整體造型,以三段分散的胡桃木相接組而成,並使它看來像是由一整塊木頭雕刻出來的樣子。質樸的雕刻手法與誇張的造型,不難讓人從中看出美國民俗藝術的影子。除了馬以外,農場上常見的另一種動物——牛,也是他學習描寫的對象。柯爾達也因此而畫了一系列的動物速寫,根據他對牛

金魚缸　1929 年　鐵絲　40.6 × 38.1 × 15.2cm　私人收藏

特性的觀察，他將之形容成「沒精打采的，受苦受難的動物」。他
還用鐵絲將牛有點遲鈍的特性給表現出來。關於對木頭材質的運
用，柯爾達主張「用最小的改變，及盡量保留它原有的美來雕琢。」
〈鵜鶘〉便是這樣的一件作品，烏木本身流線的形狀，與無可抗拒的
細緻質感，柯爾達用最少的雕刀將鵜鶘的形態表現出來。

　　一九二九年，柯爾達在自傳中表達了他自木刻過程中所體驗到

的觀念：「不同於以往的鐵絲作品，現在的作品變得更單純，我從木材中，再發現了鐵絲作品形式的『可能性』；我所做的鐵絲作品，不論是動物或人，都將一定的主題形式化再現。而最近的作品則較為客觀，雖然大多是較小的木刻，但是在我看來，它們不受此限甚至還可以被放大！……物件背後的事件是不能被忽略的，但是，它必須透過後人的過濾運用而顯現，這一點使當下的作品與歷史的洪流相接。」柯爾達的作品，受到未來派與現代主義的影響，但是他融合這些想法的同時，也不忘提出反省。經過這一番經驗與反省，他一九二九到一九三〇年間的鐵絲作品，不再對外形相似性感到興趣，相對的，他反而專注在一些比較抽象的形與動態上面。他因此做了〈馬戲團場景〉的鐵絲結構與〈馬戲團〉的紙上素描，圖見 24 頁針對一些獨特造型進行組構練習。

2.結構

　　為了使鐵絲作品更加牢固，柯爾達使用傳統雕塑中常使用的「基座」，而「基座」也因此被柯爾達「結構」進鐵絲作品，成為作品的一部分。這樣的站立鐵絲作品，並不因喪失自由的動態感而減損它的趣味，相對的，它反而加強了鐵絲的結構特性。這樣的作品在空間裡形成，好像是將動態的連續性，壓縮成一個站立的整體物件，藉以形成生動的圖像。這是柯爾達向動態學習的成果，他同時也以做素描的方式，預想鐵絲作品的大小問題，以及各部分之間的接合狀況。

　　一九二九年年尾，柯爾達在紐約威赫畫廊舉行展覽，這次的展出，獲得的評論內容為：「大部分的作品都很完善的將地心引力之美，用無懈可擊的結構平衡發揮得淋漓盡致。」在紐約展覽的時期，他受一件機器鳥被關在籠子裡旋轉鳴叫的作品所啟發，而做了〈金魚缸〉這件作品。這是他的第一件動力雕塑作品，當觀者扳動把圖見 37 頁手，金魚缸中象徵水域的部分便上下波動起來，這也是後來被藝評家史威尼（Sweeney）稱做「視覺音樂盒」的作品。一九三〇年一月，柯爾達對它在哈佛當代藝術協會的展覽，顯現了前所未有的信心，此時他已將他的鐵絲作品發展的更加完整，並好整以暇的準備

驢　1930年　銅　11.4×15.2×4.8cm　私人收藏

邁出他的下一步。一九三〇年的五月，果不其然的，他發現了下一
個變動的方向。柯爾達回到巴黎布惠內（Villa Brune）工作室附近
的鑄銅工廠，做了十二個動物翻銅模型，〈驢〉跟〈牛〉便是其中
之一。回顧柯爾達這個階段作品的發展，鐵絲因為沒有達到他想與
歷史接軌的傳承意義，而木刻又只能在製作時，經由身體的動力得
到一點點來自製作過程的喜悅，不斷要求材質創新的柯爾達，於是
又嘗試去捏陶，但結果並不理想。自從一九三〇五月之後，他寫信
給他的父母表示，至少目前為止，自己己不想再表演「小演員」組
成的〈柯爾達的馬戲團〉，這個主題他甚至視之為阻礙，馬戲團的
種種，也因此慢慢遠離他創作重心。

從 1931 年至 1955 年期間柯爾達所作的《伊索寓言》等童書中的插畫（左、右頁）

41

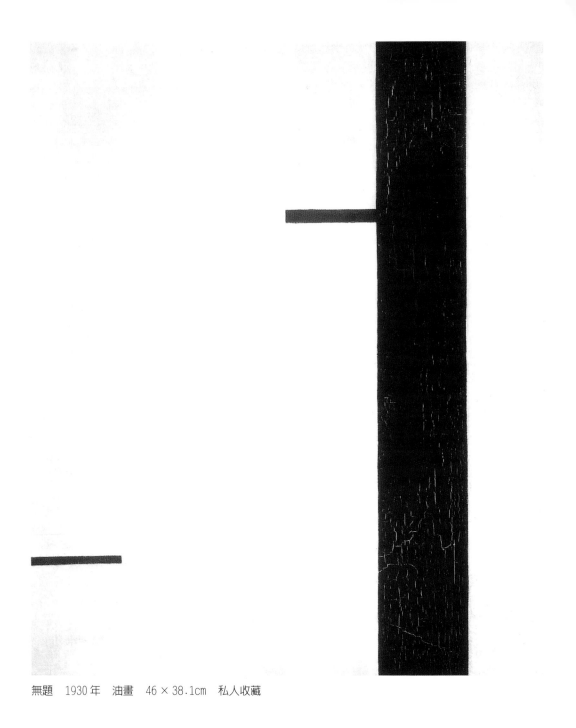

無題　1930 年　油畫　46 × 38.1㎝　私人收藏

無題　1930年　油畫　53.7×81.3cm　私人收藏

與抽象的關係

　　柯爾達於一九三二年在紐約的朱利恩・拉維畫廊（Julien Levy）
展出他的動力雕塑，偶然的發表了以下的談話：「爲什麼所有藝術
都必須是靜止的，……雕塑的下一步是會動的。」其實他的新結構
作品早已在一九三一及一九三二年於巴黎搶先曝光，並且也因此從
木刻的工作過程轉向，重回他「鐵線之王」的寶座。

　　一九三〇年與抽象結緣，奠定他成爲二十世紀藝術家中，作品
最具創新與抽象感覺的一位。就在同一年，他積極的與超現實主
義、國際構成主義與荷蘭風格派主要藝術成員交往，更尋求各方面
影響力來源。他努力的尋求買主與展出機會，並找到皮耶・馬蒂斯
（Pierre Matisse）經紀他在紐約的作品。由於積極的對外拓展作品，
使柯爾達領悟到有向大眾介紹、說明他作品的必要。相較於後來戰
後的景況，此時的柯爾達面對群眾的態度顯然是開放了許多。

一九三〇年一月柯爾達造訪蒙德利安，他同時也是支持「柯爾達的馬戲團」表演的藝術家之一。在柯爾達寫給一位美國收藏家葛蘭亭（A. E. Gallatin）的信中提到參觀蒙德利安工作室的經驗：「白色的牆，很高。上面掛著紅、黃、藍、黑顏色的正方形板子，以及有著不同程度調子的白色作品。工作室被營造成一個很抽象的環境，整個空間，像是表現著純粹形式的幾何抽象畫。」後來又有一次，他看見兩道光線自不同窗戶射進來，在地上交錯形成一個大十字，於是柯爾達向蒙德利安建議，何不讓這些有著紅、黑、藍的畫，以不同擺盪方式與角度動起來？不過蒙德利安回絕了他。

　　關於與構成主義的關係，早在他一九三一年加入抽象創作團體（Abstraction-Creation group）時，即已開始了。一九三三年的時候，柯爾達也為蒙德利安的幾何抽象色彩所吸引。抽象的因子已不知不覺的在柯爾達的作品中埋下了！

　　一九四〇年柯爾達提到關於所運用的作品材料形式，像是鐵絲與木刻的部分，他說：「這是我的天性使然」。但是關於抽象的動力作品部分，蒙德利安、米羅以及雷捷這一群從事抽象藝術的朋友，則像是他的導師，為他引導方向。他回想起第一次造訪米羅的工作室時：「我看到一塊黏著羽毛、雞的圖片及明信片的板子，對我來說，這一點都不像是一件藝術品。」他與米羅從此成為一生的朋友，因為與蒙德利安的一絲不苟風格相比，米羅作品中材料的多樣性與柯爾達的跳躍思考形式與創新較相契合。融合蒙德利安的原色用法及與米羅的教學相長，讓柯爾達繼之而來的舉動便是畫了許多的抽象畫，如同樣名為〈無題〉的兩張畫。而這個結果也反應在他這時期的動力雕塑〈航行〉中。

圖見 42、43 頁

　　一九三一年一月當他正忙於將抽象畫的經驗轉化到雕塑中之際，由於要與露易莎‧詹姆士女士成婚，而稍作中斷。他回到美國舉行婚禮，但在婚禮後便立刻回到法國，投入在伯西葉畫廊的展覽。這次的展出，主要是他用鐵絲串聯著圓形，與隨機畫上些顏色的木塊組合成的雕塑，其他則包括他的鐵絲雕塑及一些馬戲團的人物素描。這次的展覽名稱為「體積－向量－密度；人像速寫」（Volumes-Vecteurs-Densies；Dessin-Portraits），在「球體」、「弧

航行　1931年
鐵絲、木頭、顏料
94×58.4×58.4cm
私人收藏　（右頁圖）

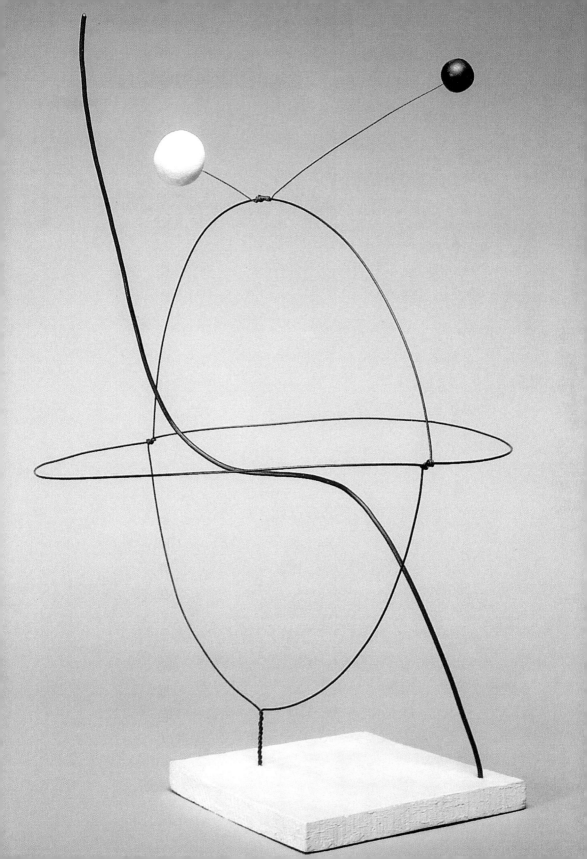

向上，超越水平線　1931年　墨水、紙　50×65.1cm　賀須宏美術館藏

線」與「密度」的範疇下發展出他的抽象雕塑。展覽的名稱，也同時像是他工程背景的寫照。

　　〈航行〉是柯爾達最喜歡的作品，符合展覽主題之一的「球體」。用兩個鐵絲彎成的圓，組合成基本結構，波浪起伏的細鐵繩在其中來回移動，以直立的方式形成一個含蓄的軌道。柯爾達自己對這種作法的解釋爲：「當我用兩個圓，湊成一個精準的角度時，對我來說，這就像是一個星球的運行軌道。」第二件同樣以「球體」爲主題製作的同名作品〈球體〉則有他一系列「太空素描」〈向上，超越水平線〉中的極限風格。另外，相對於他的「動態」作品，一九三二年阿爾普（Jean Arp）將之稱爲「靜止的」（Stabile）。〈羽

圖見 45 頁

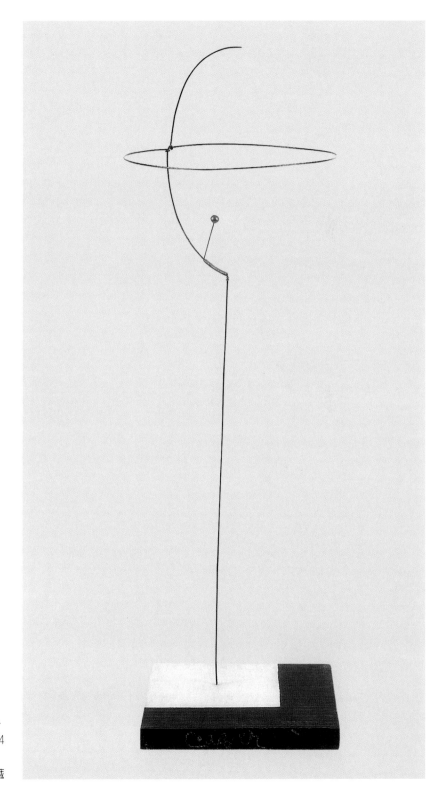

球體 1930 年
鐵絲、黃銅、木頭、
顏料 101.4 × 32.4
× 32.4cm
紐約惠特尼美術館藏

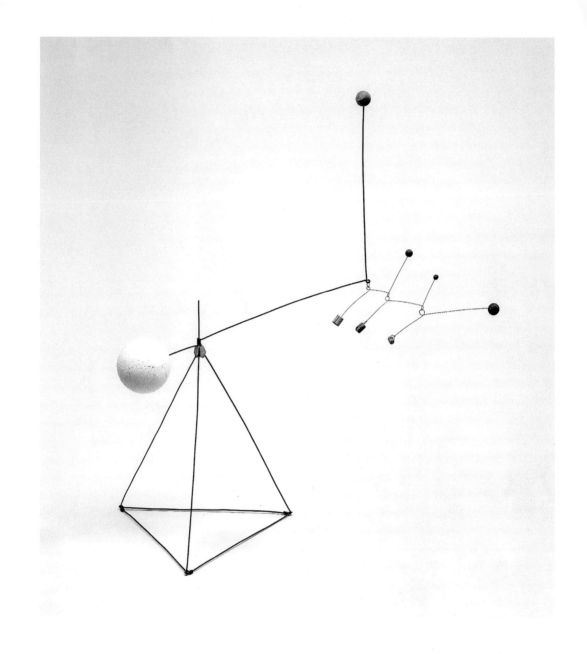

毛〉、〈有相對力的小球〉，這兩件作品看起來是靜止的，但是因
為它們的結構是用潛在的支稱點撐住另一與之相連的結構，所以在
這樣微妙的平衡下，只要用手輕輕的一碰作品頂端，它便會微微的
搖晃起來。柯爾達用一個很特別的態度來面對這類的作品，那就是
「開放的完成」（open-ended）。由於這類作品結構，都是一些往外
延伸的線性構成，這些空間中的線，就好像抽象畫家筆下的線一

羽毛　1931年
鐵絲、木頭、鉛塊、顏料
97.8 × 81.3 × 40.6cm
私人收藏

48

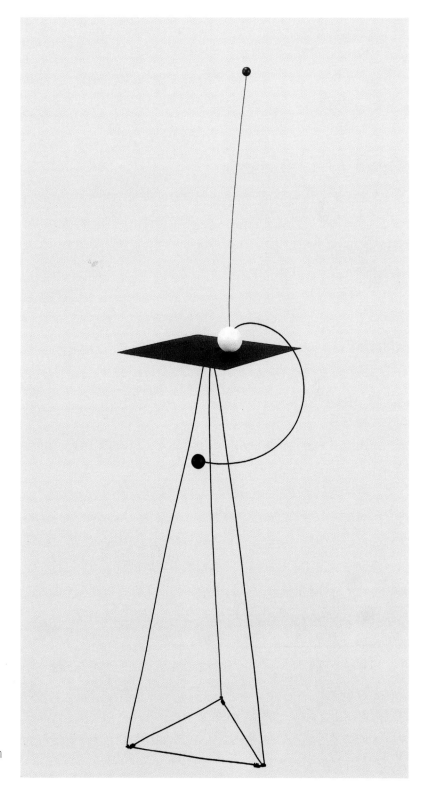

有相對力的小球
1931 年　金屬片、
鐵絲、木頭、顏料
161.9 × 31.8 × 31.8cm
羅斯・哈維奇收藏

樣，雖受紙張邊緣的限制而暫時打住，但卻藉著視覺效果暗示它的無限延伸。所以柯爾達不以任何客觀標準來評斷作品完成了沒有，反而像抽象畫家一樣，憑一種藝術家的感知來決定作品還需不需要再繼續加強下去。

關於宇宙主題的作品

　　凡是關於宇宙中天體運行的自然現象，全都被柯爾達轉化成以物理運動原理，與視覺美感相結合的獨特物件。他稱在伯西葉畫廊展出的作品為「宇宙的」。他自己曾說：「我作品的基礎是宇宙及與之相關的現象，在太空中有許多不同強弱、大小、顏色的星體，它們被微弱的光及氣體氛圍所環繞，當其中一些在做緩慢慣性移動的同時，其它的卻靜止不動，這種現象對我而言，像是再完美不過的形式泉源。」一九二三年所受的宇宙啟發，又或者可追溯至他航行經巴拿馬運河船上的觀日經驗了。他在自傳中還說：「圓形環繞的形式，可以說是種互動循環關係的代表，對我來說那就象徵了宇宙。」最有趣的是，柯爾達還告訴他的朋友，他對宇宙的濃厚興趣，還使他著手研究一種十八世紀因研究天文現象而發明的玩具。總之，凡是與天文宇宙有關的事物他都有興趣！

　　那麼，觀眾又是如何的回應他來自「宇宙」啟發的表現呢？當他在巴黎展過了他的鐵絲作品與表演「柯爾達的馬戲團」後，再看到他的宇宙系列時，巴黎的藝術界似乎對他的新作品不如以往的厚愛。藝評家便以「不易理解，不過是糟糕的靜物罷了」來回應，又或者是為了他作品中所失去的幽默感所惋惜。縱然如此，他的藝術表現特質，卻為同輩藝術家們欣賞，他被邀請加入抽象創作團體，後來又與立體派、構成主義、超現實主義藝術家聯展。在他們之中，柯爾達不屬於任何派別，而且也以此超然地位遊走於各家並吸收他們的精華。一九三一年對他來說，是異常忙碌的一年。在這期間他經歷返美、結婚、回法國辦展覽，甚至連他在伯西葉畫廊展覽期間，他還遷居到在殖民街（rue de la Colonie）的新家，開始製作新的結構作品〈有相對力的小球〉與〈有紅球的物件〉等。　圖見 49 頁

有紅球的物件　1931年
木頭、鐵絲、金屬
片、顏料
155.6×97.8×31.1cm
私人收藏

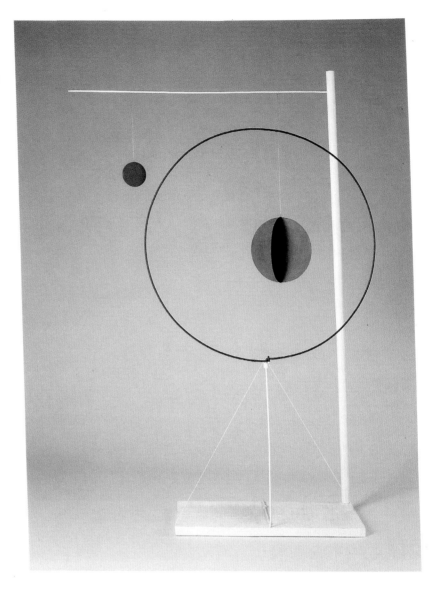

圖見53頁

〈有紅球的物件〉，就像他在宇宙系列的其他有著鐵絲球體的
作品一樣，這件作品中的兩個有趣的黑色鐵片，也一樣作成圓球
體。柯爾達說：「這樣的形體是『永恆的形』，因為不論是平面的
畫布形狀，或凸出的三度空間立體物，都能被包含在這個由二個圓
鐵片組成的球體中。」〈縮圖器〉不論是作品名稱或形式都是參考平
面的影像，像是地圖而來。這件作品運用的是一個基本的動力結

構。當這個雕塑前後移動時，鐵絲隨之晃動產生伸縮效果，也造成頂端紅色與黑色的小圓盤，在空中交錯產生立體的移動效果。另一邊漆成黑白色相間的木條頂端，則以鐵絲牽連著一個紅色圓碟，也同時移動，並在空氣中畫圓。有人認為柯爾達這樣的作品是種有點吵，但又恰如其份的機械組合，與達達的偶像崇拜、破壞性幽默相似，有點兒「機械嘲弄似的」。然而它在美學上，又像是隸屬於構成主義。他的作品就是這樣的亦理性又抽象，既立體又平面。談到繪畫對他的影響，一九三三年在麻州貝克謝爾美術館（Berkshire Museum）的聯展，柯爾達便將一些作品底座刷白，並希望在作品運動的過程中除了顏色與速度之外，其他所有部分都不被看見。而且他似乎好幾次嘗試要將鐵絲的吊掛功能自宇宙主題的作品結構中去除，企圖以物件完全懸浮的效果，再現「類宇宙」的目的。

動力雕塑

　　一九三一年，杜象在看到他的動力雕塑作品後，便將之稱為「動態」（mobile）。在法文，這個字同時具有會動的以及快速的涵義，他喜歡並用這兩種涵義。但最後他是以作品定義「動力」為「會動的抽象雕塑」。而在學校所受的動力相關知識，使他對物體運動的原理瞭若指掌。一九三二年二月在維農畫廊（Galeric Vignon）展出的大多數作品，都是這一類充滿動力與零件運動的雕塑，這一次大眾的反應可比上次好多了，他們說「作品的聲音把畫廊都吵翻了」，「不過很少看到使畫廊空間這麼富有生命力的作品」。欣賞柯爾達的動力雕塑，最好的方法就是與之互動。在一次偶然機會中，他明白指出，他作品中並沒有任何隱含的意義：「如果你了解我的作品，你會感受到我作品中那宏偉情緒化的結果。但是我想，要是它們真有任何意義的話，是會更容易被了解的，但是那沒有任何的價值。」柯爾達大概是想讓觀眾欣賞機械本身的功能美，因為機械本身的動能美感是不需圖像轉注，只要用心感受便能了解的。

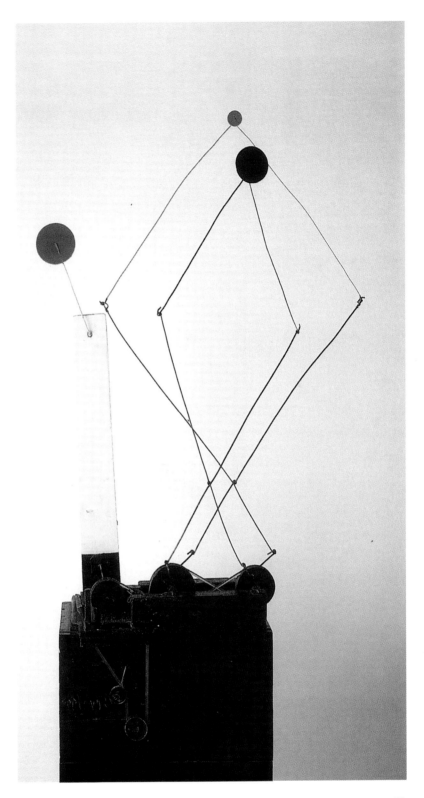

縮圖器　1931 年
木頭、鐵絲、金屬片、
馬達、顏料
90 × 113 × 56cm
私人收藏

1.運動的演出

「一個『動態雕塑』。空間深度為：二公尺乘以二點五公尺，框為八公分厚，正紅色。兩個轉得非常快的白球，黑色螺旋則轉得很慢，看起來好像永遠在往上攀升的狀態中。一個直徑四十公分的鐘擺，在框的每一邊，呈四十五度角擺動到框外。」

這是柯爾達對其動態性作品的自述。從以上之論述，我們看到柯爾達研究「動態構成」的意圖。他的新發現，開啓了關於「物理運動」的抽象表現層次。「動態」在柯爾達作品中是一種結合平面、線條與色彩的結構。「爲什麼造型藝術不能是『會動的』？」他再次自問道。「不只是簡單的移動或旋轉，而是許多不同形式的運動、速度與物體投射幅度組合成的整體。就像我們組構色彩與形，我們也能同樣的組合『運動狀態』。」《約翰佩利的實用機械學（John Perry's Applied Mechanics）》為史蒂芬技術學院學生的參考書藉，也是柯爾達的技術參考來源之一。其中談到一組物件，為應付理論教學的需要，所以頗具展示的表現性。柯爾達關於框的裝置設計，正是融合這種「具展示性物件」特質的產物。以正面方式完成的物體，潛在的表演特質使這些物件，像是被轉化的迷你劇場演員，站在由「框」所劃分出的舞台上盡情表演。

由於清楚的感覺到作品中所顯露的表演潛質，柯爾達清楚的將他的「機械的動態作品（動態雕塑）」與芭蕾肢體美感（Choreography）技巧做一種連接。在一九三四年寫給葛蘭亭（Albert E. Gallatin）的信中，他提到認識了一位完美的舞蹈家——瑪莎葛蘭姆。他並計畫與她共同做些有關「機械的動態」的東西。後來他稱這種嘗試性的作品為「芭蕾——物件」（ballet-object）與雷捷的「表演的物件」相似。在法國的兩年中，柯爾達也利用滑輪將小圓盤滑過正方形框架上的方法，試驗了兩件架在桌上的小件芭蕾物件。後來他甚至將之移到戶外，與瑪莎葛蘭姆用繩子，在樹與樹之間的繩索間進行了一齣舞作計畫。

2.「觀念定義」問題

芭蕾物件　1934年
自柯爾達與史威尼的信
中截錄

柯爾達樹叢　1932年
彩繪鋼絲、鐵絲
213.4cm高　私人收藏
（右頁圖）

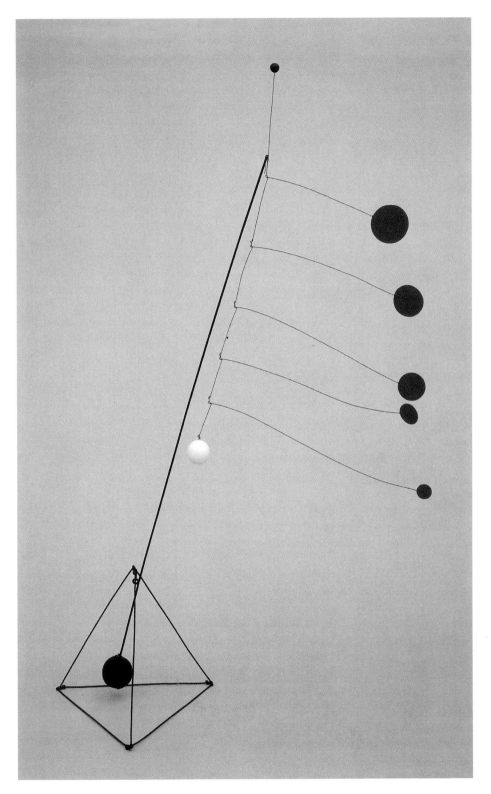

〈芭蕾四部〉的練習草圖　1934年　色鉛筆、鉛筆、墨汁、紙　55.9×76.2cm

　　針對動態的定義問題，柯爾達再次提出：「我使用動作的對位詩性價值，正如一個好的肢體美感，以和諧的動作順序，改變作品秩序的結構。」舞台上，經由掌握節奏順序的符號方法，及動態作品中完美的動態顯現，使他回到作品製作技術的自我訓練，像是邊與空間的關係、角度的測量、物件移動的速度及形的擺動高度。這些考量都透過他〈芭蕾四部〉的練習草圖的圖式法展現。他畫了一些彎曲的線，以一些間或的直線穿插，並輔以短暫的間隔。不同數字的順序暗示著動作移動的時間順序，最後右邊正三角形的中央進入動作十七的位置，自行朝向中央轉三圈行進，並自底端消失。這是我們對柯爾達的動態符號的解讀。柯爾達重新發現了一種用在芭蕾舞蹈中，從未被有系統編列的動作編寫符號，稱之為「芭蕾的肢

無題　1932年　墨汁、紙　58.4×78.1cm

圖見 21、23 頁

體美感」，這個字在辭源學上的解釋是「為移動而寫的符號」。由柯爾達所建立的「動態結構圖示」中看出他作品中的物件就像是一個個舞台上的演員，而他自己則像是一個導演，希望這些演員照著他所編寫的步伐前進，產生獨特的「動態」效果。

除了思考編寫動態，柯爾達也曾在木刻中尋找他的創作方向及出路。他在法國期間，就曾參觀羅丹（Rodin）美術館，並欣賞他雕琢大理石的方式。自具象事物中學習抽象結構的能力，是柯爾達在巴黎替雜誌畫插畫的收獲之一。〈鞦韆上的雜技演員〉與〈野生動物籠子〉中所用的單一線條，多少影響了他用鐵絲做雕塑的手法。就是這樣週期性的來回製作平面畫作與立體的線條雕塑，使他不斷的受繪畫影響，像是有著與米羅繪畫中物像造型相似的這二件〈無

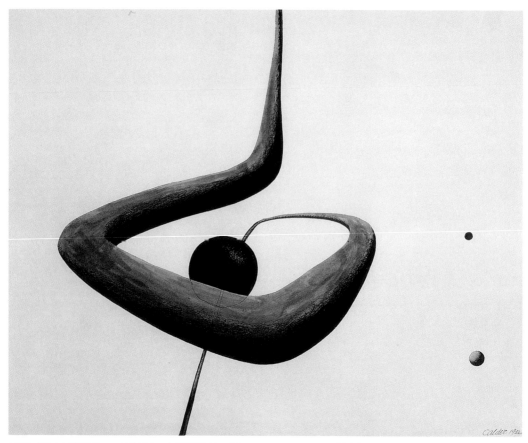

無題（動力的練習） 1932 年 水彩及墨汁、紙 57.8×78.1cm 華盛頓國家畫廊藏

題〉與〈烏木色的圓錐〉的相互造型關係。

球體軌道的作品意義

　　對球體的意義解釋，柯爾達以太陽系為例：「當我選擇用球體及圓盤來做作品，我意圖使它們別具意義。像地球，也是個球體，但她的表面充滿了各種氣體及火山之類的地形，還有一個月亮衛星繞著她轉。而太陽則是個發光發熱體。他們各自代表了關於圓的不同解釋。而我的木球與金屬小圓盤，則比較像是一種灰暗的物體，並不具備上述的所有現象，但卻是屬於我的小宇宙。」關於球體軌

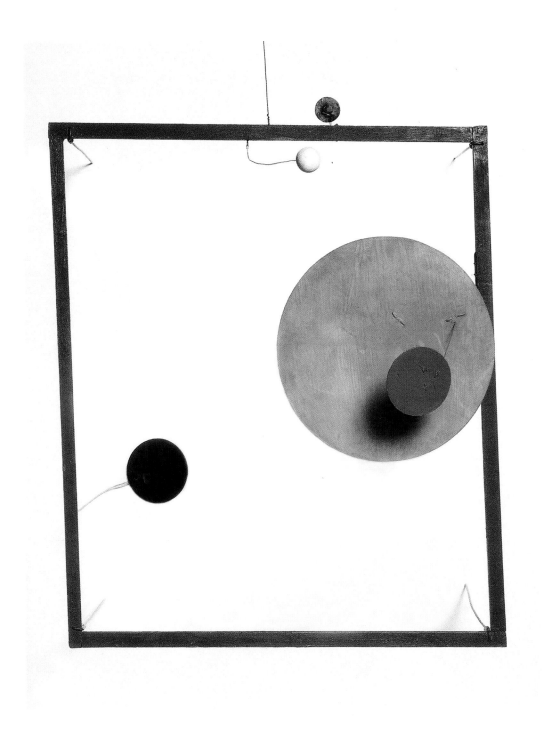

以胭脂著色的骨架中心（紅框）　1932 年　金屬片、木頭、鐵絲、顏料
88.9 × 76.8 × 67.3cm　費城美術館藏

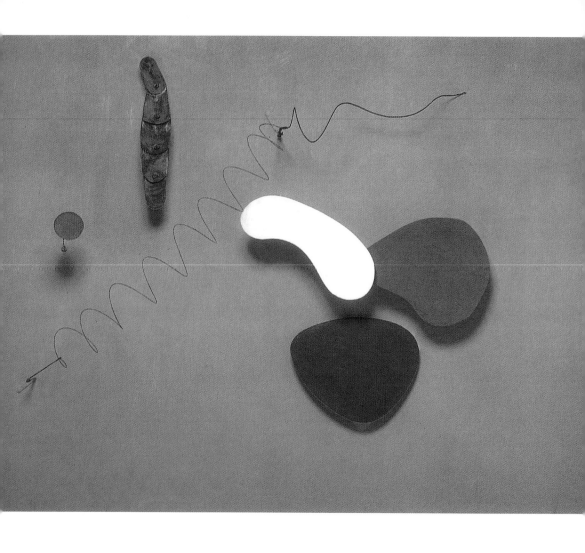

道的應用，〈以胭脂著色的骨架中心（紅框）〉，是一件靜態的作品，代表著柯爾達作品的一個劇烈轉變。被鐵絲牢牢抓住的小圓盤與球，浮在用紅色木框框出的平面空間前後，使作品凸顯其界於雕塑與繪畫空間之間的特質。米羅也因此而指出〈紅框〉與繪畫的關係。但是，當葛蘭亭問到他的〈橙色板子〉是否融合了阿爾普的抽象浮雕式圖形時，他以：「他那平平的浮雕，顯然非我的本質」直接道出了他作品的訴求。參加完在紐約保羅・陵哈特畫廊（Paul Reinhardt）的名為「五位美國當代具象表現者」的展覽之後，他便

橙色板子　1936 年
木頭、金屬片、鐵絲、
馬達、顏料
91.4×121.9×22.9cm
私人收藏

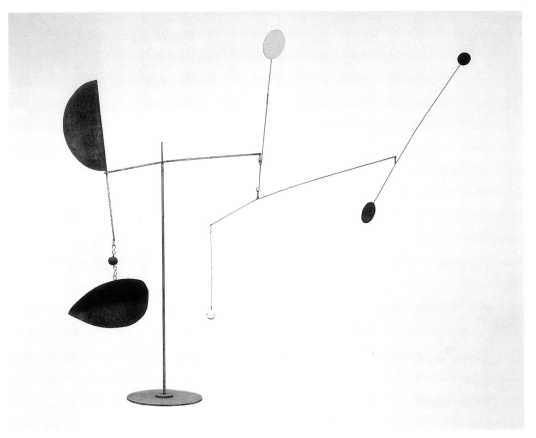

鋼鐵魚　1934年　金屬片、鐵絲、繩子、鉛塊、顏料　292.1 × 348 × 304.8cm　私人收藏

拒絕了接下來的展覽邀約，因爲柯爾達害怕過度的曝光，會造成大
眾對他作品失去探索的興趣。

大尺寸的轉變

　　爲了製作更高更大，以開關或機械操作的動力雕塑，柯爾達向
重量系統與平衡的結構關係挑戰。作品尺幅變大增加了作品的隨機
性及不可預測性，這也滿足了他創新的慾望。然而因爲作品變高變
複雜了，因此隨之而來的機械組成問題便明顯的出現。解決製作問
題的同時，柯爾達對操弄形式的興趣也越來越強。〈烏木色的圓錐〉
這件作品是柯爾達在享受了隨機的樂趣後所做的妥協。他將作品的
尺寸事先計畫清楚，使作品能在計畫掌握下順利完成。柯爾達說：

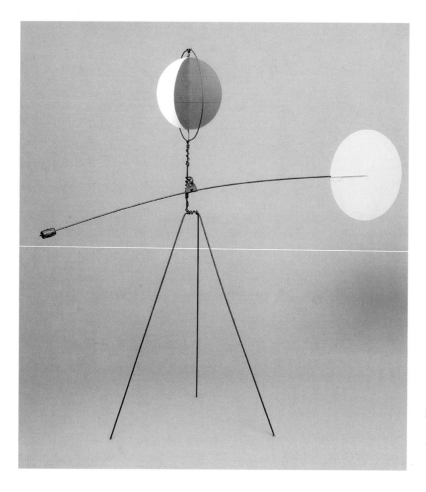

紅與黃的風信旗
1934年
175.3 × 203.2
× 71.1 cm

「光的交互穿流，衛星的相對移動，星球的來去運行；幾何形的變化，螺旋，圓筒狀。這些在運動與多元形狀間造成卓越的意像表現。」他在一連串的嘗試後，似乎對球體軌道的解釋表現越來越純熟。在康乃迪克州羅克斯伯利長住，使他做了許多作品〈一個宇宙〉便是其中之一。以〈航行〉為基礎所做的這件作品，最早曾於一九三四年在皮耶‧馬蒂斯畫廊展出，這件作品後來在紐約現代美術館展出時，柯爾達還記得物理學家愛因斯坦（Albert Einstein），在展場整整盯著它四十幾分鐘，等著所有運動結束的情形。除了〈一個宇宙〉之外，他還做了好幾件戶作品，〈鋼鐵魚〉則為其中之一。圖見 61 頁另外，〈紅與黃的風信旗〉，相較於前面二件作品，它的結構相對

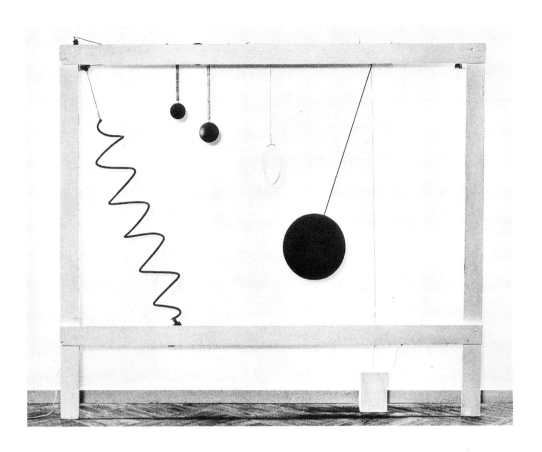

白框　1934年
木頭、金屬片、馬達、
鐵絲、顏料
228.6 × 274.3cm
斯德哥爾摩現代美術館
藏

的顯得簡單許多。柯爾達寫道：「我以『開放的空間』為主，做了
幾件作品」，「它們都與風相迎互動，宛如船帆。」接下來的二十
年，柯爾達都畢其心力在戶外、大規格的作品上面，這三件作品可
說是柯爾達戶外雕塑運作的先聲。

框的主題

　　一九三一年，柯爾達在他冰屋改裝的工作室中，組裝他的兩件
「框」系列作品，〈黑框〉、〈白框〉。〈白框〉與他最早的機動框

圖見59頁

架作品〈紅框〉較相似。但是，〈黑框〉可就大大不同了。這個框，
並非一個開放式的木架，相對的，其中還用一片片凹成波浪形的金
屬片填滿，黑白二元的色彩塗佈在浮在框子前後的圓盤上，紅球則

圖見64頁

以弧線前進後退移動。另一件也是在框主題下完成的〈圓圈〉，以

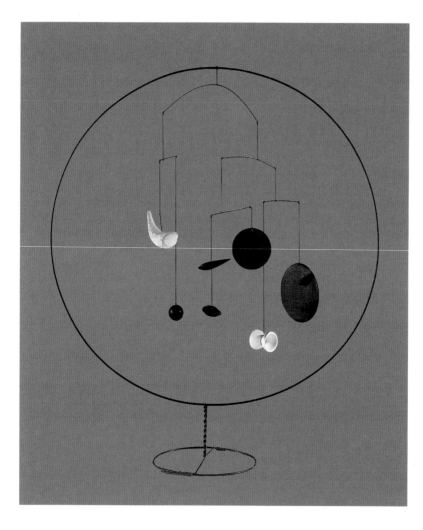

圓圈　1934年
鐵絲、金屬片、木頭、
陶、繩子、顏料
91.1 × 80 × 33cm
法國法沙學院藝術中心藏

懸吊柯爾達所喜愛的現成物，填滿圓的中心部分。從柯爾達與史威尼的書信往來中，我們可以見到一些素描草圖的說明。根據他的〈芭蕾物件〉草圖，亦大亦小的白色框，在框裡是一些抽象的形，可以被意義上的線與滑輪所移動。「在框中，小盤子可以任何速度被移動至任何地方，每一個支撐圓盤的滑輪都垂直的並列，而在上面的盤子，可以被無限的增加。」從這些筆記可以看出柯爾達「框」的靈感來自於劇場。同樣的信中繼續提到他的新進展：「一些錫罐頭以繩線吊掛在木做的框上，毫無疑問的可以透過彼此的碰撞產生聲音」他往聲音的空間擴展。〈無題〉這件作品替〈烏雲〉預想了

無題 1937 年
金屬片、木頭、鐵絲、
線、顏料
63.5 × 58.4cm
華盛頓國家畫廊藏
（右圖）

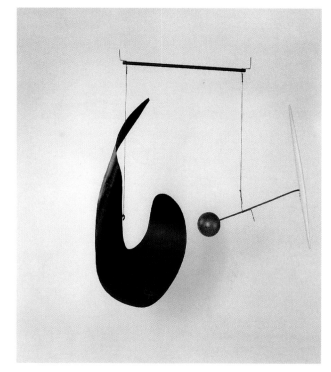

三個銅鑼 1951 年
金屬片、鐵絲、顏料
78.7 × 172.7cm
華盛頓國家畫廊藏
（下圖）

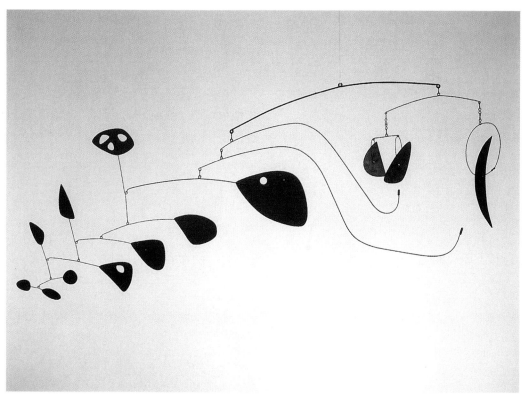

造形，〈三個銅鑼〉偶然產生的聲音結構，是作品中獨立元素的碰撞效果。這種聲音就像是自前衛音樂承繼而來的。

　　柯爾達的太太在一封寫給他媽媽的信中提到柯爾達與法里日相處的情況：「柯爾達在樓下與那個音樂家法里日交談，他的音樂與柯爾達的鐵絲抽象作品很契合，所以他喜歡看柯爾達工作。」他們互相在科學的領域教學相長，也在作品的內容上都傾向對宇宙的沉思。不論柯爾達的聲音實驗作品是否成功，他的這番嘗試都指向他試圖利用這些作品來擴大他作品裝置中劇場效果的可能性。

1.表演——物件

　　〈直立白框〉這類作品是在藉著微微向前傾的木框，試驗操弄牆上影子關係的視覺效果。以方框在空間分隔出「界限」的作品還有以圓形呈現的例子，如〈無題（動態）〉同樣的在這個被劃出界線的圓形範圍內，沒有任何的中心及限制（可以隨意加進任何物件），柯爾達得叫它做「廣闊空間」，也就是他所謂的「宇宙」。一九三五年在他寫給查克·奧斯丁（Chick Austin）的信中說：「這個圓必須十分完美而且必須直直的站立。如此一來，當有人在經過時打了它一下，你可以輕易的將之調整回來，至於中央那條直直的鐵絲線，必須以最接近與垂直線呈正角的橫的方向存在。」他作品中任何一點小的改變，都會造成另一種全然不同的意義。雷捷在一篇文章中提出：「將演員的角色回歸到造型藝術的層次上，因為一個機械的『肢體美感』是與裝置及音樂密切串聯的，就是因為這些事先的裝置具備有趣的動態，因此舞台上的每一個部分，都成為表演的一部分。」一九五五年柯爾達回到〈無題（結構）〉形式的製作，也是與舞台裝置有關。令人印象深刻的是，柯爾達用一些亮麗色彩與抽象的形取代真正的演員，像是一個縮小版的表演場域。〈藍色板子〉則是最具劇場特色的浮雕作品。

2.影子劇場

　　〈調酒棒〉中，棒子背後所形成的網狀影子緊緊與物體相連，

直立白框　1936 年
金屬片、木頭、鐵絲、
顏料　244 × 183cm
賀須宏美術館藏
（上圖）

藍色板子　1936 年
金屬片、木頭、鐵絲、
線顏料、馬達
私人收藏（下圖）

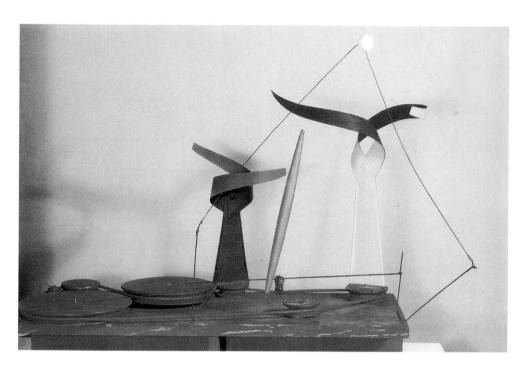

舞者與圓球　1936 年
彩繪鋼、木頭、鐵絲、馬達
45.1㎝高　蘇黎世收藏
（上圖）

調酒棒　1936 年
鐵絲、木頭、鉛、夾板、顏
料　143.2×115.9×123.2㎝
紐約現代美術館藏

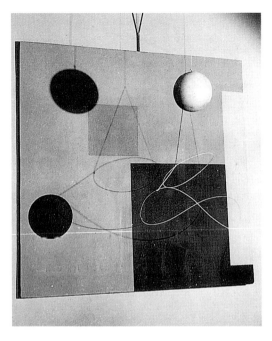

像是另一組吊掛懸浮的物體結構。而燈光也讓三度空間的立體物，在牆上造成剪影效果。〈動態〉的形與線所造成的影子投在板子上，加上不斷移動的動態不停製造形成新的圖案。在一篇由藝評家喬治‧莫里斯（George J. K. Morris）所寫的，名為〈繪畫與雕塑的關係〉文章中，針對藝術以

動態　1937年
夾板、鐵絲、線、木球、顏料　私人收藏

劇場式燈光效果來表現這一點，指出柯爾達作品中影子所產生的視覺效果，有著比作品本身更誇張的變化。就像繪畫製造錯覺的表現一樣。根據許多資料照片可以看出，一九三八、一九三九年柯爾達在倫敦市長畫廊（Mayor Gallery）展覽時，實驗燈光變化效果的情形。許多倫敦的藝評家將柯爾達的作品與新的芭蕾編舞藝術相比：「節奏性的搖擺與具變化的鐵絲及球的舞動，就像舉手投足間優雅但複雜的芭蕾舞步。」一九四八年柯爾達的動力作品成為漢斯瑞克特的電影「金錢萬能」（Dreams That Money Can Buy）七段章節中的一個主題。

　　關於與劇場的合作方面，柯爾達與瑪莎葛蘭姆合作的二齣舞台劇「全景」（Panorama）以及「地平線」（Horizons）開始他參與製作舞台劇的機會。當時的工作人員口述道：「柯爾達為舞台劇做了兩件動態作品，第一件以滑輪吊掛著漆成三原色的小圓盤，而每一個圓盤又都綁在舞者的腰上。這樣的效果令人驚奇，下沉上揚的圓盤圖案與舞者的搖擺慢動作互相對應。第二件則是一件大的木製機器，最後因為技術因素而未完成。」柯爾達為「地平線」所做的「動態」，扮演著像是舞台劇「序曲」的角色，引領著觀眾慢慢進入表

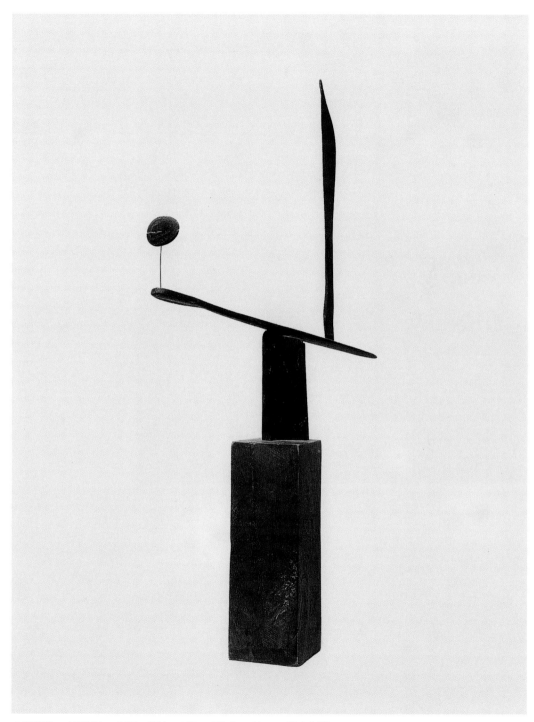

木頭機動　1935 年　木頭、鐵絲　100 × 59.7 × 20㎝　私人收藏

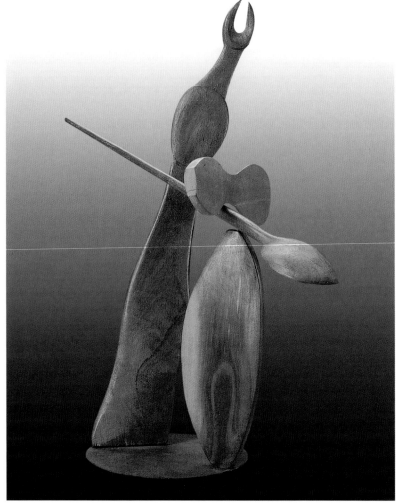

演情境當中。

　　「地平線」的製作後，柯爾達以作品取代了舞者及演員，像一九一〇年的前衛主義劇場理論所說的「演員是沒有人性的」。如機械主義的「表演機器」或者如包浩斯的劇場般，穿著幾何形服裝道具的演員都像一個個機械零件般規律單調的移動著。柯爾達所發揮的「藝術家掌控一切」的潛力，表現在動態雕塑中，也被帶入他的舞台設計作品裡。

大型木雕作品

　　一九三五到一九三六年之間，柯爾達週期性的製作大型木刻作品。這些以木頭材質製成的靜態雕塑都會加進某一些可移動的單

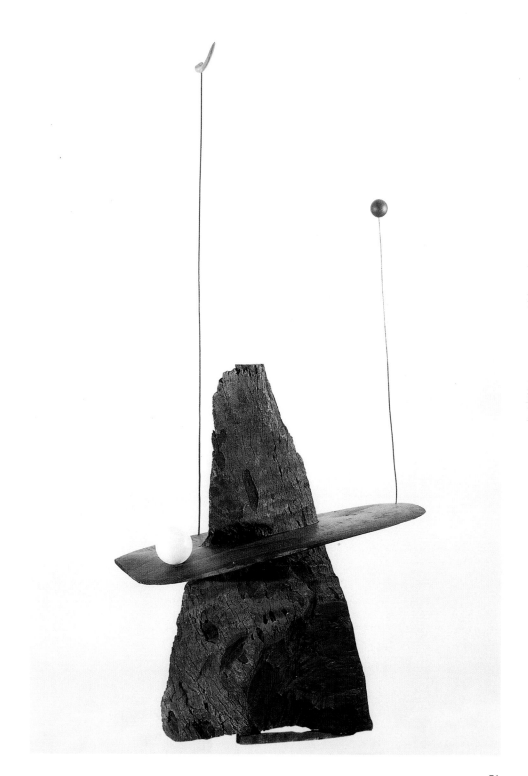

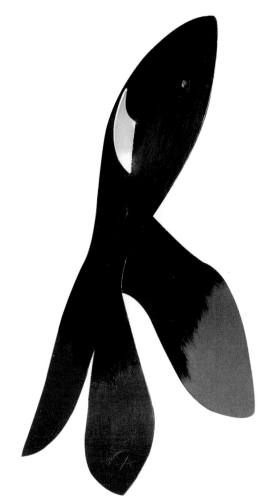

紅寶石鑲眼睛
1936年
金屬片、玻璃、顏料
38.1 × 15.9 × 33cm
華盛頓國家畫廊藏

元。有一點阿爾普式的木雕生物形態，以及米羅用木頭和現成物組成的物件味道，在〈木頭機動〉中便是以一個水平木條跨過作品底部在其中旋轉的表現，帶出超現實主義者的氣質。另一件〈戴安娜〉，有機的形以四個分散部分組合而成，表現的是藝術家如何的為這位希臘美神所迷惑，當原始肌理佈局成〈直布羅陀〉的形狀，並展現神秘的月球表面時，也同樣的顯示柯爾達對神秘的自然及神話的興趣。綜觀柯爾達一九三六年的表現，有著豐富的形與媒材多樣性，他經常緊密的挖掘「靜態」、「動態」雕塑中的不同向度，藉以創造全然獨創的雕塑形式。〈紅寶石鑲的眼睛〉就很獨特，以繪畫性手法塗佈的色彩調子，讓人想起他其他以繪畫為出發點的作品。像是在同一年所作的〈與黃色相鄰的形〉、〈白色板子〉、〈蛇

圖見 69 頁
圖見 70 頁
圖見 71 頁
圖見 74 頁

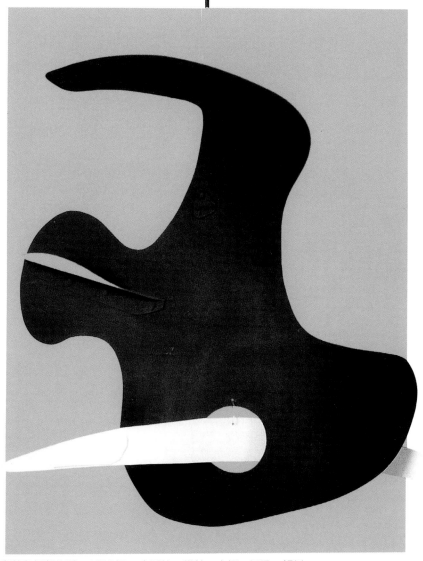

與黃色相鄰的形　1936 年　金屬片、鐵絲、夾板、繩子、顏料
122.2 × 81.6 × 77.5cm　賀須宏美術館藏

與十字〉、〈紅色板子〉。較大尺幅的〈黑色怪獸〉與以朋友名字
命名的〈瑞圖〉（Ritou），都是以將顏色畫在金屬板上的方式組合。
此外還有他最喜歡的以馬戲團為主題製作的抽象表現風格作品〈拉
緊的繩索〉。〈與黃色相鄰的形〉、〈白色板子〉、〈紅色板子〉，

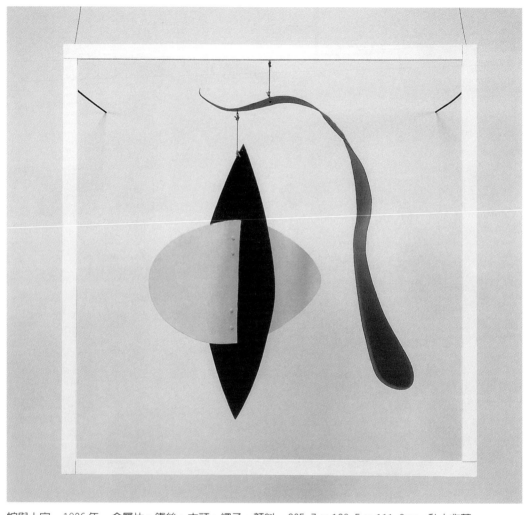

蛇與十字　1936 年　金屬片、鐵絲、木頭、繩子、顏料　205.7 × 129.5 × 111.8cm　私人收藏

是利用背景影子的變化效果來增加作品的層次變化。柯爾達評價這
種密集的形與形之間的移動交換關係，就像太空中物體運行軌道的
縮影。大部分在此討論的作品都在一九三七年伯西葉畫廊中展出。
而有關他作品更大的變動，將在後來製作的大型作品〈鯨魚〉中發
生。

圖見 77 頁

公共藝術作品

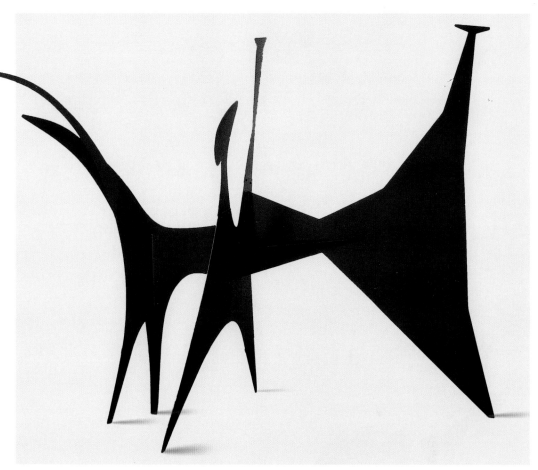

黑色怪獸　1940 年　金屬片、螺栓、顏料　261.6 × 414 × 199.4cm

　　一九三七年在馬蒂斯畫廊的展覽結束後，柯爾達舉家至歐洲約
一年左右後返美。由於第二次世界大戰的關係，許多的歐洲藝術家
像是杜象、湯吉（Yvs Tanguy）等，離開戰亂來到自由的美國，也
因此使柯爾達的社交圈子不脫歐洲系統，甚至連他的經紀人皮耶‧
馬蒂斯都是歐洲來的。在二次大戰結束前，柯爾達舉行了兩次回顧
展，其中最重要的一次是在一九四三年於紐約現代美術館所舉辦。
這次的展出奠定他在同輩造型藝術家中的卓越地位。另一方面他的
作品在法國也以「新素材發明者」的角色受到青睞。一九三九年他

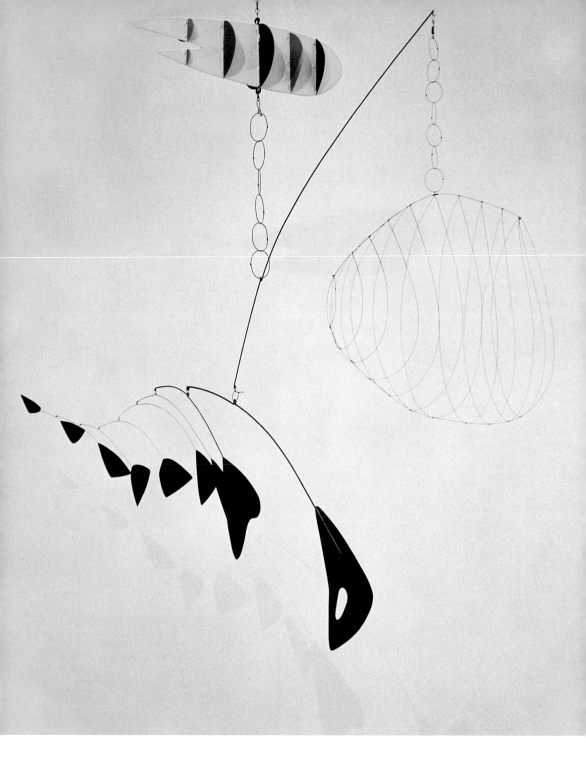

的第二個女兒瑪莉（Mary）出生，大女兒珊卓拉（Sandra）大她四
歲。也就在同一年，柯爾達接受紐約現代美術館的邀約，為由史東

鯨魚　1937年
金屬片、螺栓、顏料
172.7×162.6×119.
4cm　私人收藏

龍蝦陷阱與魚尾
1939年　彩繪鋼絲、
鐵絲　289.6cm寬
紐約現代美術館藏
（左頁圖）

與古得溫（Edward Durrell Stone Philip Goodwin）所設計新的國際
風格大樓做了〈龍蝦陷阱與魚尾〉這件雕塑。這件將近三公尺寬的
巨大動態雕塑，是他在戰爭期間做過的戶外作品中最大的一件吊掛
動態雕塑，這件作品也為他奠定了公共藝術家的定位。

　　事實上在一九三○年末，柯爾達的創作已遠離了與宇宙星球的
關係，而且在與超現實主義者的密切交往下，將自然中動、植物生
態的元素帶進作品中。一九三四年藝評家史威尼寫道：「柯爾達向

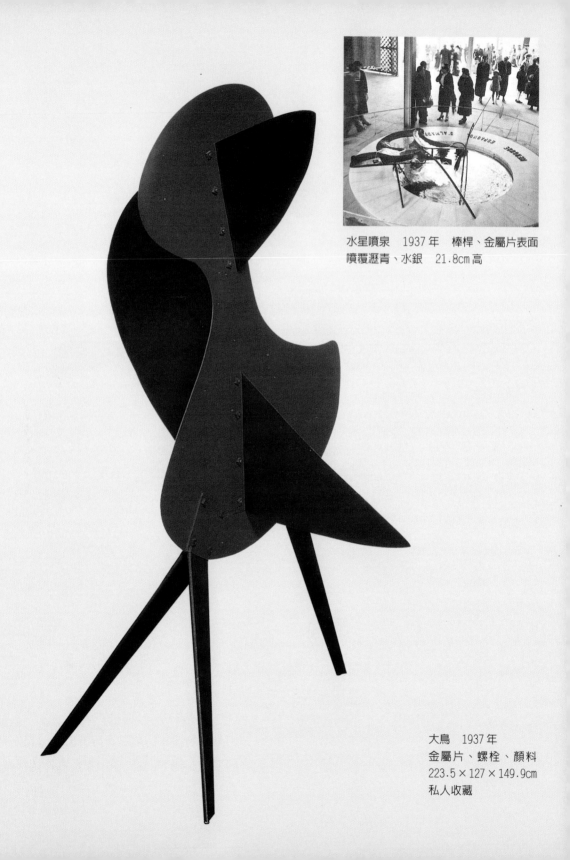

水星噴泉　1937年　棒桿、金屬片表面
噴覆瀝青、水銀　21.8cm高

大鳥　1937年
金屬片、螺栓、顏料
223.5×127×149.9cm
私人收藏

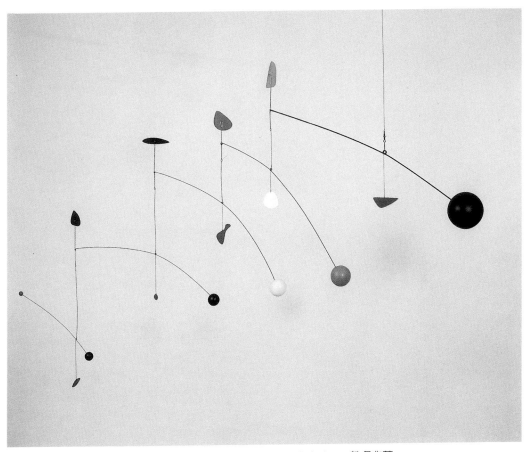

無題　1938年　鐵絲、金屬片、線、木球及顏料　129.5×213.4cm　軼名收藏

自然學習，因爲這是抽象藝術中造型的泉源。」這種態度恐怕也就
如杜象所言：「柯爾達的藝術是樹與風的昇華。」

皮耶・馬蒂斯畫廊（Pierre Matisse）

圖見77頁　　　　一九三七年原來定名爲〈靜態〉的〈鯨魚〉，用金屬薄片元素
與彎曲的造型組成黑色的巨大結構雕塑，因爲尺幅巨大而必須以螺
絲及鐵片來連接部分與部分之間。這也是第一件柯爾達借助〈鯨魚
（模型）〉的製作來構想作品被放大後的結構技術問題。自從一九五
〇年，柯爾達將它送給紐約現代美術館，幾年的戶外風吹雨打使作
品受損。於是在一九六四年，他將之取回，並複製一個以更強的鋼
絲固定的作品。另一件巨大的作品，〈大鳥〉與〈鯨魚〉一同在馬

蒂斯畫廊展出，這件二百二十四公分高的大怪物可是在鑄鐵工匠的
幫忙下才裝設起來的。柯爾達隨著作品尺寸的增大而不得不採用這
種工作模式。而這次展覽則被譽爲「柯爾達最好的展覽，使他位居
美國非具象藝術家之首」。一九三七年在柯爾達的歐洲之旅中，最
重要的一個委託案爲在法國舉辦的世界博覽會中替西班牙展覽館所
做的〈水星噴泉〉。這件〈水星噴泉〉同時成爲西班牙共和國脫離
法西斯政權的象徵，當它在西班牙建築師的幫助下完成後，便被放
在畢卡索的〈格爾尼卡〉之前展示，更顯其意義重大。

圖見 78 頁

　　一九三八年三月，柯爾達回到美國並忙著裝修他在羅克斯伯利
的新工作室。他特意在眾多室內擺設中裝上一百五十個螺絲眼，以
便將來吊掛作品之用。此外，他工作室有一個很大的特色，那就是
它並沒有利用任何動力強勁的工具，使工作室有一絲專業鐵工廠的
樣子。這符合柯爾達一向對工具的態度：「工具的單純化，與向未
知的不熟悉領域挑戰的精神，比一成不變的藝術更接近原生。」

　　一九三七至一九四五年間，他做了近百件動態雕塑，及二百多
件的站立動態作品。兩件〈無題〉與他在一九三三年做的〈烏木色
的圓錐〉之類作品不大相同。〈無題〉，是以木頭爲基本元素，這

圖見 79 頁

些木材刻成的形被畫上不同的顏色調子，當它們靜止時，橫木自一
個平行的結構往下降。另一方面，鐵絲末端的形從下往上漸進的由
小變大，不論結構的方向性，或元素的漸變大小都呈一定規律的變
化。但是當它被外力觸動時，這些形因移動產生而變化各自的角
度，交錯或不交錯，形成無法預期的動態變化。由這樣的作品引發
柯爾達開始思考測量動力的困難。他在心中所想的是「一個動態物
件是非常易觸敏感的。它很少在一個被精密測量的位置中持續保持
平靜。就算再沉靜的『動態』，只要經由一根小小棍子的碰觸，便
不能維持平靜的狀態。一個『動態』的運動，所留下的是看不見的
航行軌跡，它或者更像是每一個部分都留下各自獨立的行進『痕
跡』。有時候，這種痕跡會互相結構而往外開展延伸。當測量一個
『動態』時，需要考量的是它完成後的相對位置，因爲這操控著更多
關於在『空間』中的投射數值；動態的本質是，沒有固定的形式，
沒有最終最理想的狀態，但是它存在於持續的動作中，在不斷變動

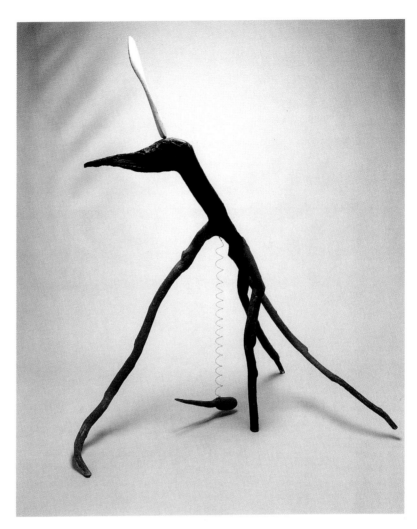

蘋果怪　1938年
木頭（蘋果木條）、
鐵絲、顏料
167.6 × 141 × 82.6cm
私人收藏

中維持它『開放之完成性的境界』。」柯爾達再次強調，要思考動態的本質，只有「像移動一艘大船一樣，慢慢來就對了。」

柯爾達雕塑裡的量感與體積

　　藝評家對柯爾達在馬蒂斯畫廊展出的評語內容，像是要求他提供一個明確的說法來定義他的作品，但是柯爾達針對這個表面性的問題，提出他不同的看法：「我覺得事情不能被簡化爲一個特殊的

模式來看，我所做的每一件作品，是根據它們在量感、體積、輕重，或視覺要素裡的特質顯現程度來決定的。不管我的作品是不是吊在空中，這些視覺與量感、體積、輕重的問題，全都包含在每一個物件中而且互相關連，沒有任何傳統可依歸追隨。我的每一個新的作品，只跟從意念，而這個意念是存在於任何事物中的。」也許，正如柯爾達所傳述的「動態」測量問題一樣，視覺藝術中也有「不可言喻」的感知部分。〈蘋果怪〉這件作品，就是他領受視覺藝術中意念的表現。〈蘋果怪〉除了主結構的堅實感外，其他伸出來的腳，被畫上許多不同的顏色，骨頭形狀的天線物，像是對超現實主義風格的創新，整件作品悠遊於抽象與再現，靜態與動態，激進與戲謔間。

圖見 81 頁

　　柯爾達很少像傳統雕塑那樣，在作品完成後，為它精心打造一個如畫框功能的台座。僅管如此，他把台座納入作品製作中，並藉此增加作品的完整性。在〈天體三角形〉中，木質台座被三角形的鐵絲結構取代，這是為在紐約現代美術館展出的二十公分高作品所做的小模型。

珠寶首飾作品製作

　　柯爾達一生中做了將近一千五百件珠寶首飾設計，在對金屬的操作中學習到工藝藝術家的技巧。他做珠寶的用途通常是將之當成禮物送給親朋好友，而且由於材料工具輕便可隨身攜帶，因此他可以盡情在這種容易製作的材料形式中，縱情發揮他的想像。

　　常常用金或銀的材質來做珠寶首飾的柯爾達，在一九二九年帶著一生中為母親所做的第二件禮物——一條項鍊回家。同年在威赫街畫廊的展覽中，也加入了他的珠寶作品，甚至在巴黎珠寶業者的幫助下完成定情之用的首飾，送給他的妻子。一九三七年，在倫敦的市長畫廊展出後的評語為：「柯爾達用金、銀等材料彎製出屬於現代的態度。」初期，他將鐵絲作品中常用的螺旋狀具象結構造型元素，以及用榔頭在銀上面敲出的浮凸變化應用在珠寶設計中。他同時也使用一些暫時性的材料，像是骨頭及未經處理的石頭或玻

圖見 84 頁

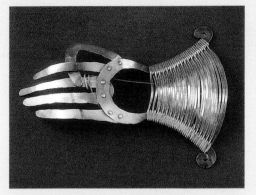

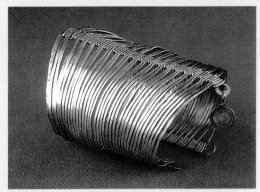

Figa Pin　1940 年　銀、鋼絲
16×11.3×2.6cm　私人收藏

手環　1940 年　銀絲線
11.6×7×5.8cm　私人收藏

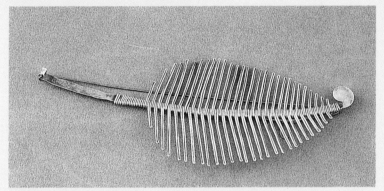

葉梢頭　1940 年　銀、鋼絲　6.8×16.6×0.8cm　私人收藏

鳥狀別針　1930～1940
年　黃銅　16.5cm 寬
私人收藏

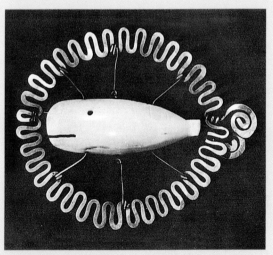

鯨魚別針　1945 年　銀

蝴蝶別針　1930 年　銅

項鍊　1940年　銅絲線
18.5cm

璃。廣泛的設計如〈葉梢頭〉，動態〈耳環〉二件，或具非洲風格的〈手環〉，以螺旋形建構好像火山群的〈項鍊〉以及以巴西帶來幸運的精靈命名的〈figa pins〉等。作品所受的影響範圍很廣，自愛斯基摩、基督教圖案，努特卡族的（Nootka）、北美納瓦伙族印地安人（Navajo）的民俗物，到印度風格等等。

作品與自然的關係

　　這時期作品與自然的關係緊緊相連。柯爾達對自然的態度是「你眼見自然而想模仿她」。〈尤加利樹〉與〈黑色怪獸〉兩件作品的表現手法，與〈約瑟芬・貝克〉塑像的手腳表現相似，彎曲的部分，使尾端好像浮在空中一樣，形狀則像是鳥的長喙或恐龍化石，具有所謂的史前風格。作品靠近地面掛著，使剪影造成的誇張效果像古老黑白電影中的影像（film noir）。同樣具有史前風格的〈黑色怪獸〉，因為高達三百九十六公分的超大尺寸，使它必須被拆開來然後再移到畫廊中重組。巨大具侵略性的造型，讓人想起他的另一件大作品〈鯨魚〉，只是〈黑色怪獸〉的金屬片部分不是一片片的以鋼圈固定在地上，而是以切成利角的方式往外延伸。至於中心

圖見 25 頁

圖見 75 頁

圖見 77 頁

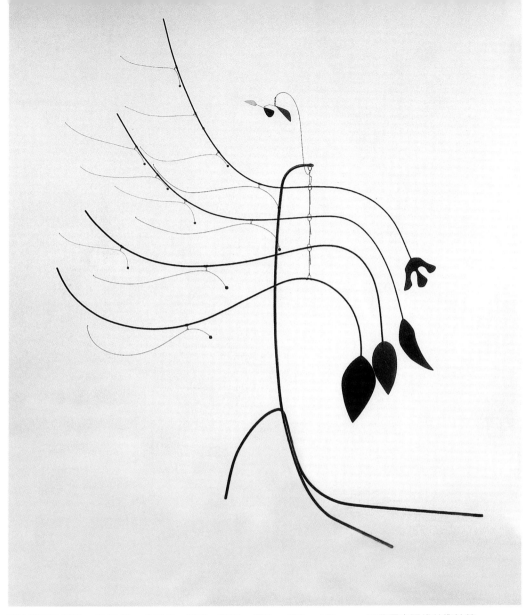

四片葉子及樹瓣　1939 年　金屬片、鐵絲、顏料　205 × 174 × 135cm　巴黎國家現代美術館藏

主結構部分，則以強化鋼連接部分的金屬板固定。利用這樣的結構
方式，可使伸出來的腳保持節奏輕快的同時，也能證明它的穩定
性。不過不久之後它還是脫離不了與〈鯨魚〉同樣的命運，在時間
的催化下遭到破壞，以致於必須以鋼絲圈住固定它。它的複製品於
一九五七年在許多技術人員及建築師朋友艾略特‧諾伊斯（Eliot

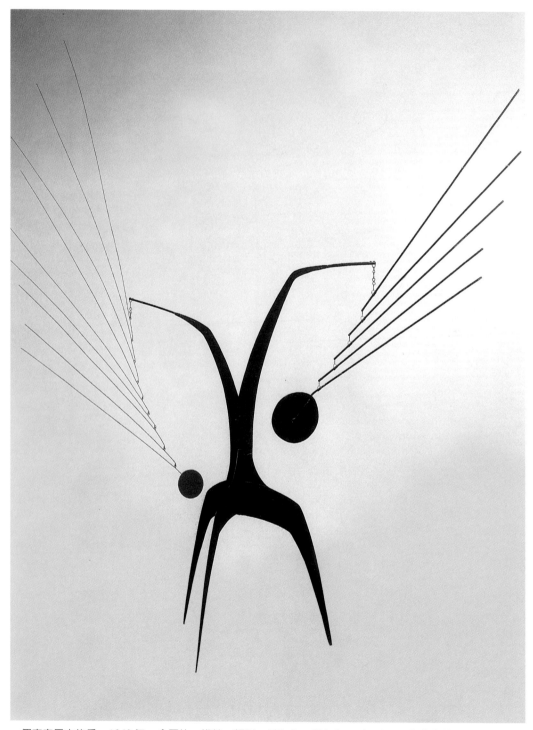

一個來自日本的兵　1940 年　金屬片、鐵絲、顏料　203.2 × 203.2 × 121.9cm　私人收藏

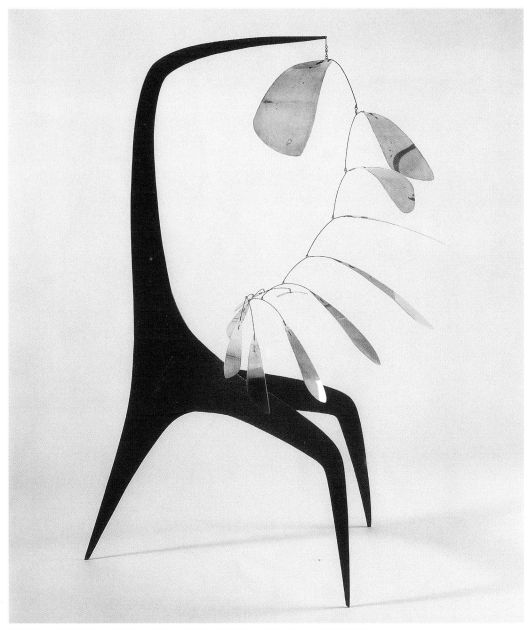

鋁葉子　1941年　金屬片、鐵絲、顏料　154.9×154.9cm　李普曼藏

Noyes）等人的協助下完成。

圖見 85、86、87頁　　　　　〈四片葉子及樹瓣〉、〈小蜘蛛〉、〈蜘蛛〉、〈一個來自日本的兵〉、〈鋁葉子〉五件作品中表現的形體都與自然相關。〈蜘蛛〉

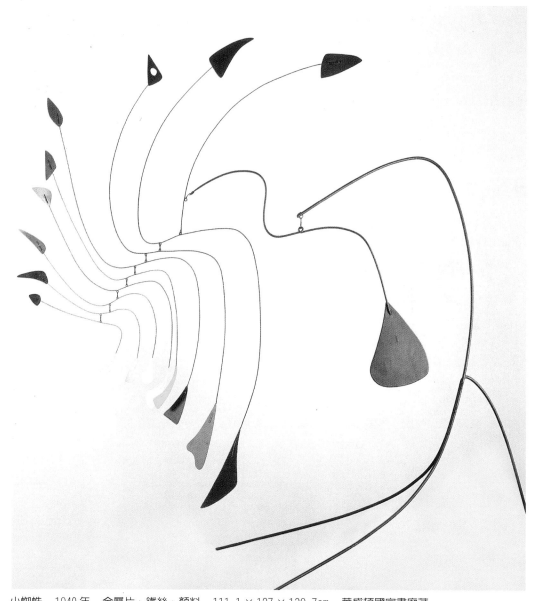

小蜘蛛　1940 年　金屬片、鐵絲、顏料　111.1 × 127 × 139.7cm　華盛頓國家畫廊藏

與〈一個來自日本的兵〉的表現與〈鯨魚〉的手法有很大的不同，
前者展開的鐵片像個巨大的風扇，平平的一點一點自鋁葉子上往外
呈放射狀開展，結合了高度精細的金屬元素，在平靜的空氣中微微
的顫動著，造型的動態感與實際的細微動感不斷暗示著「靜止」的

88

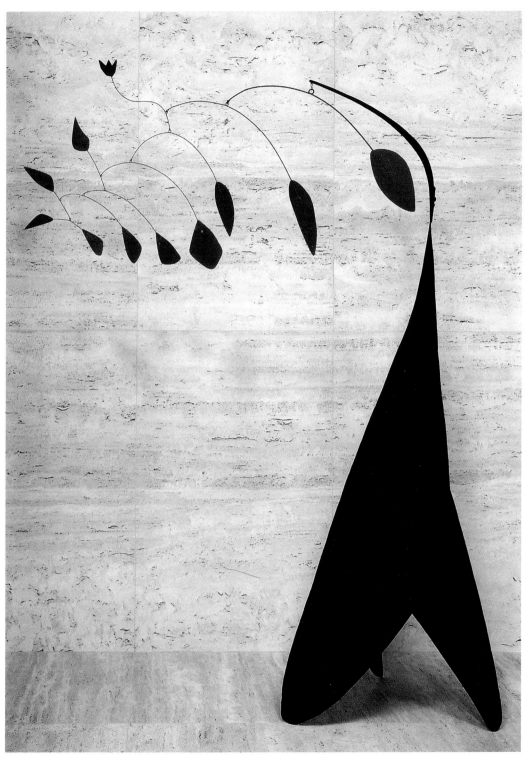

紅花瓣　1942 年　鐵絲、金屬片、顏料　259.1 × 91.4 × 121.9cm　芝加哥藝術俱樂部藏

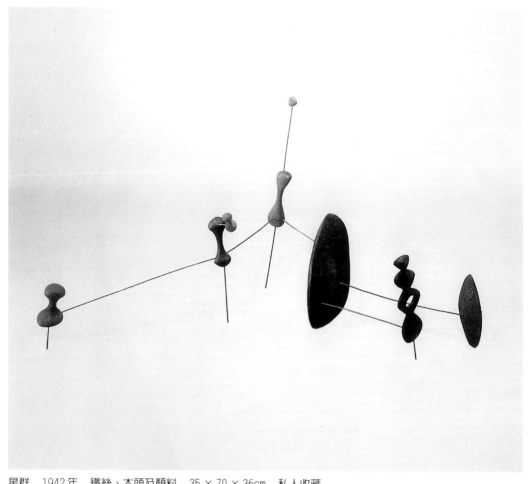

星群　1942 年　鐵絲、木頭及顏料　35 × 70 × 36cm　私人收藏

能量。當其中一部分作品，在一九四一年的馬蒂斯畫廊中展出後，
藝評家反應為：「柯爾達利用機械性的調節裝置，與完美的平衡，
帶領現代藝術的門外漢，在其中流連忘返。當參觀者一路走一路撥
動作品裝置時，讓作品的緩慢舞動變成可見的和諧感，好像在表現
由遠處傳來的音樂一樣。」

戰爭期間發現的新形式

　　在二次大戰期間，柯爾達似乎在他「動態」的主題之下，用盡

有炸彈的直立星群
1943 年
木頭、鐵絲、顏料
77.5 × 75.6 × 61cm
華盛頓國家畫廊藏

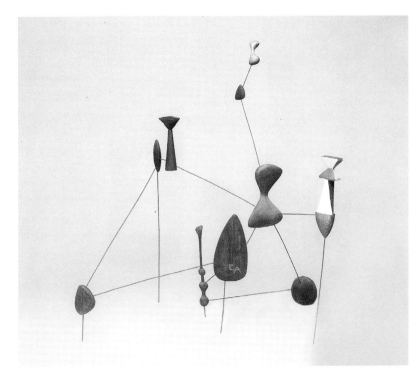

星群　1943 年
鐵絲、木頭及顏料
129.5cm 高
私人收藏

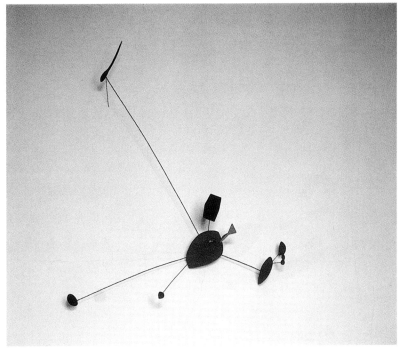

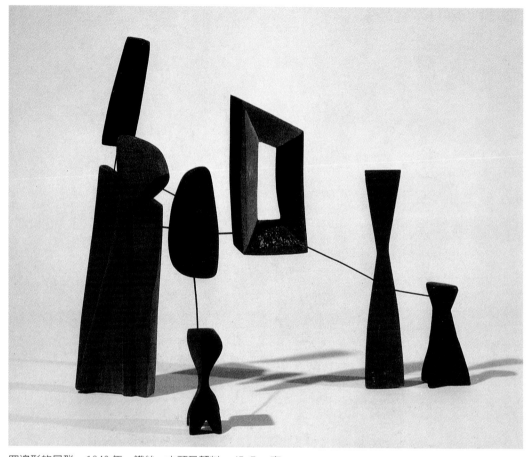

四邊形的星群　1943 年　鐵絲、木頭及顏料　45.7cm 寬

了金屬的各種可能性來創作。我們甚至可以猜測，他也許是基於對
航行的熱愛，而促使他切割金屬片做了一條船放在羅克斯伯利工作
室外的小池塘，我們將可從柯爾達晚期作品中重新發現他對金屬材
質的獨特使用。〈紅花瓣〉，一件站立動態作品，是受芝加哥藝術　圖見 89 頁
俱樂部（the Arts Club of Chicago）所委託製作的。展示作品的空間
是一個由紫檀木所圍成的八角形空間，對於這樣的空間，柯爾達並
不十分滿意；他只能盡量將作品做得大而寬，以使環境對作品的影
響減至最低。關於〈紅花瓣〉的創作靈感來源，柯爾達提到：「我
有一顆花紋卵石，我把它放在燒開的水中滾動，透過水的折射讓它
形成非常炫麗的表面。然後剪下一個二百十三公分高，像葉子形狀

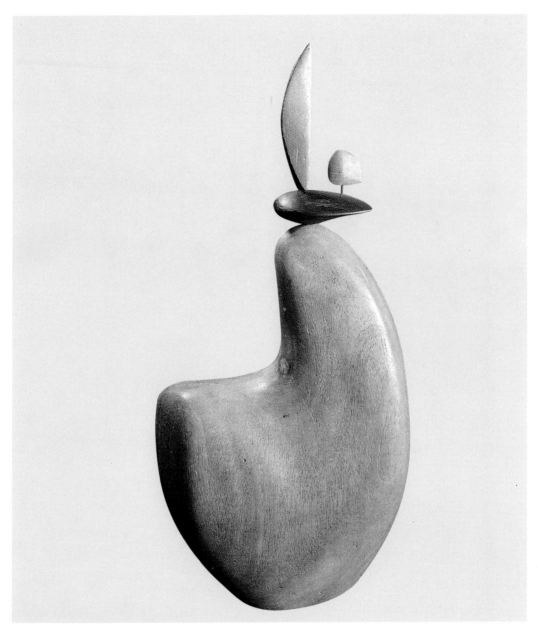

母雞　1944年　木頭及顏料　47×21.6×9.5cm　私人收藏

的黑色鐵片，在後面用兩個直立的葉形支架頂住，頂端還有一個支
臂，在上面掛上許多紅色鋁葉子，呈漸層狀由大而小。」搖動這件
作品時能它會空間裡扭轉，向下垂的花莖盤旋在觀者的頭上，延伸

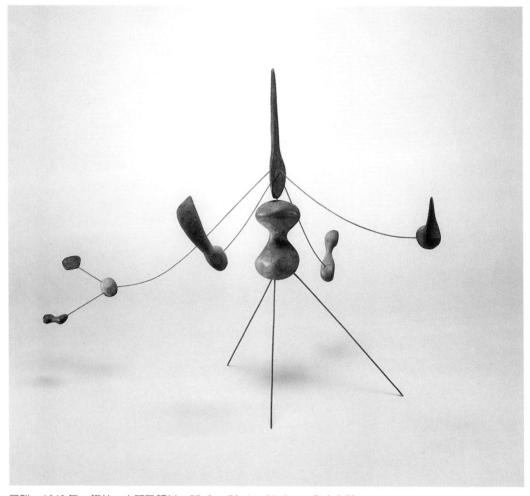

星群　1942年　鐵絲、木頭及顏料　57.2×72.4×50.8cm　私人收藏

往下降的旋動著。這種彈性易變的設計，以及運用量感與重量對比的潛力特質表現，爲柯爾達此階段對金屬媒材運用的特徵。現在這件作品被放在一個優雅的樓梯間，這樣的環境使它更出色。柯爾達說：「我發現我做的每一樣東西，如果能夠爲特定的地點量身訂做的話，想必結果會更成功。」

1.一九四二到一九四三年的新形式「星群系列」

將未經上色處理的手工切割木塊，固定在堅固的鋼線末端，

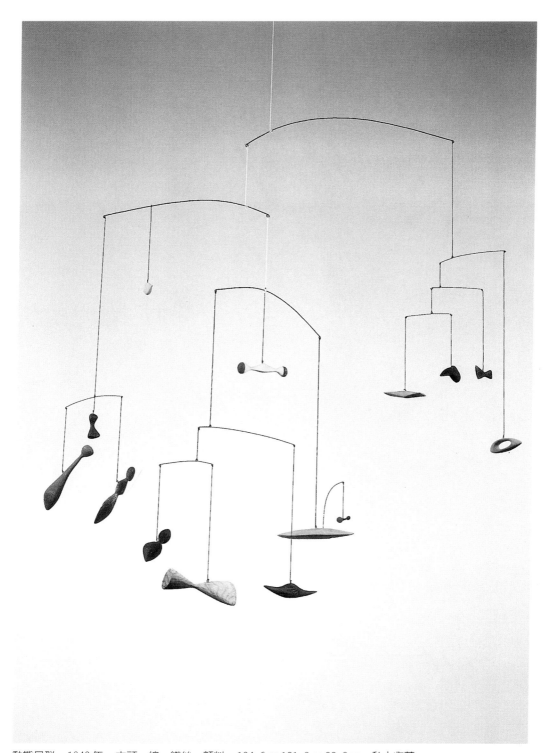

動態星群　1943年　木頭、線、鐵絲、顏料　134.6 × 121.9 × 88.9cm　私人收藏

有頭髮的木瓶
1943年　木頭及鐵絲
56.8 × 33 × 30.5cm
紐約惠特尼美術館藏

「經過向史威尼及杜象徵詢意見後」柯爾達說：「我決定叫它做星群
（constellations）」。二件〈星群〉及〈有炸彈的直立星群〉爲最典型 圖見90、91頁
的星群作品形式，這樣的作品他一共做了將近二十九件。其中還有
些是用釘子固定在牆壁上的，二件〈星群〉。或者包含動態部分，

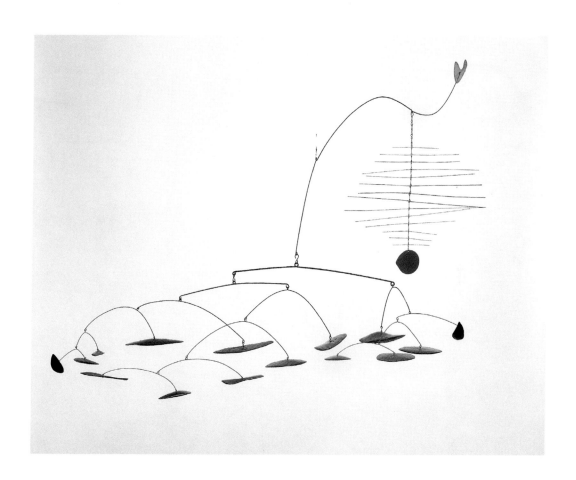

飄浮的木頭物件及鐵絲
骨架　1941 年
金屬片、鐵絲、木頭、
顏料
懸掛繩距　190.5cm
垂吊高度　114.3cm
私人收藏（上圖）

無題　1943 年
不透明水彩及墨汁、紙
55.3 × 75.6cm
私人收藏（下圖）

像這件頂端可以旋轉的〈星群〉，或者是釘在牆壁上的動態〈有動態的星群〉。〈母雞〉及〈有頭髮的木瓶〉就不完全是以星群模式所做，但卻從其中借取表現元素。〈動態星群〉則加入各種不同色彩，摻雜的不規則形狀、圓筒狀或瓶子，吊在不同高度的鐵線上各自旋轉，使它們自成一獨立動態。以「星群」主題所延伸出來的作品樣式還真是形態萬千！

圖見 93、96 頁

「星群」主題也像是柯爾達用來綜合整理他多媒材表現技巧的心得。〈無題（動態星群）〉、〈飄浮的木頭物件及鐵絲骨架〉就以不連續的木頭形，延續了他自四○年代的創作方式，同時也展現他不同風格的木刻技術。〈母雞〉則是不連續的輪廓組合。其手法與他在皮克斯奇爾農莊做的〈牛〉木刻，在手法上似乎有異曲同工之妙。保持「對材料本質的正確對待是一種知識，也是一種共鳴。」是他對材料一貫的態度。柯爾達創作形式表現上的無窮辭彙，也展現在不透明水彩畫作〈無題〉中。像是火箭、飛機、石頭、骨頭或保齡球瓶，與不同方向的軌道都出現在此畫作中。〈有頭髮的木瓶〉與〈蘋果怪〉物體造型則有著如超現實主義者對性的暗示表現之聯想。不過，當柯爾達的繪畫作品與他的動態雕塑並置相較時，我們會發現他的雕塑表現是精彩多了！

圖見 97 頁

圖見 97 頁

圖見 81、96 頁

所謂星群作品的另一個內涵，指的是「開放性作品結構與抽象的關係」。「我對開放性結構有極大的興趣。」柯爾達說。儘管對「星群」主題進行研究的藝術家不勝枚舉，像畢卡索、胡利奧·貢查勒斯（Julio Gonzalcz）、阿貝特·傑克梅第（Alberto Giacometti）、或查克·李普西茲（Jacques Lipchitz）都有針對類似主題的研究。但是柯爾達與他們最大的不同是，柯爾達所專注的是「抽象形式」！另外，同樣以「星群」為創作系列命名的藝術家，還有米羅與阿爾普。一九四○至一九四一年間，米羅做了許多以網狀線條連接抽象形體的不透明水彩「星群」系列，在精神上與柯爾達的雕塑接近。不過，畢竟米羅從事的是二度空間的視覺結構，與柯爾達的實體物件還是有些距離。除了米羅，阿爾普也窮其一生在所謂「星群」系列的研究上努力。

一九四三年春天，柯爾達在伯西葉畫廊的最後一個展覽，是與

晨星　1943 年　金屬片、鐵絲、木頭、顏料
195 × 122.9 × 116.2cm
紐約現代美術館藏
（右頁圖）

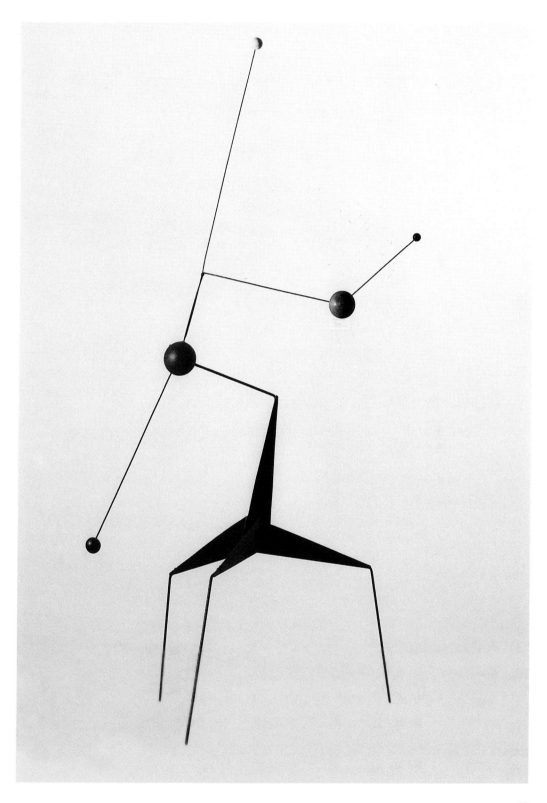

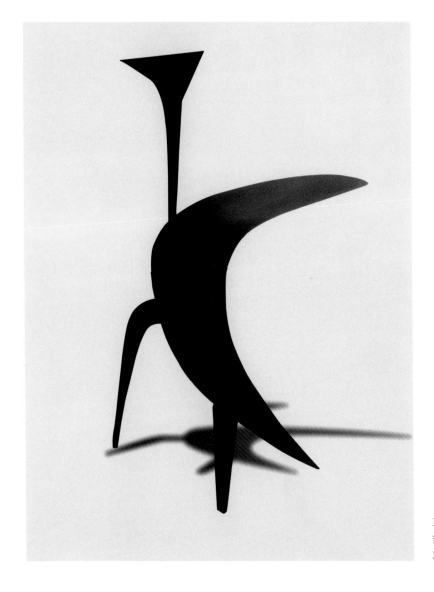

大耳朵　1943 年
金屬片、螺栓、顏料
330cm高　私人收藏

畫家伊夫‧湯吉的畫作共同展出。這位畫家與柯爾達的關係要追溯
至一九四二年，一個由杜象與安德烈‧普魯東（Andre Breton）共
同促成的「超現實主義的第一篇宣言」（First Paper of Surrealism）
展覽，湯吉與以〈蜘蛛〉參展的柯爾達因此而認識。一九四三年，
湯吉搬到康乃迪克州的沃貝利，與柯爾達成爲鄰居。而他的畫作，
也以超現實主義者所慣用的幻象手法導引出抽象形式的風景，與柯
爾達的雕塑結構可說是跨越平面與立體的相通。

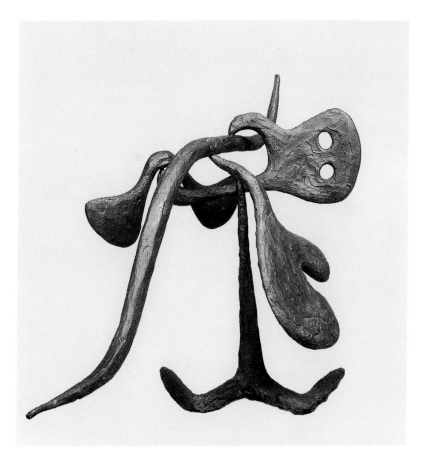

章魚　1944年　銅
43.2×20.3×1.9cm，
中間部份105.4×22.9
×3.8cm，底座45.1×
40×26.7cm
哈佛大學福格美術館藏

2.靜止的動態

　　柯爾達在伯西葉的「星群」作品，展出了像是「動力在運動靜
止後的狀態」，他自己說道：「在星群作品中沒有東西移動，這是
我所經歷過的一次奇怪經驗，看著我的展覽中沒有任何東西在動。」
圖見99頁一件大型靜態作品〈晨星〉套用的是星群系列的架構方法，但圓球
體形狀卻使我們想起他一九三○年的宇宙系列作品。看看這時期柯
爾達的作品，與米羅、阿爾普或湯吉作品的關聯，以及他有意識的
遊走於形與形之間的變化，都透露出他與超現實主義的密切關係。
一九四三年，紐約現代美術館爲這位最年輕藝術家，時年四十五歲
的柯爾達舉辦了回顧展。所得到的回響與反應都很熱烈成功，在如

此熱切歡迎下，展覽決定延長。而就在此時，芝加哥藝術俱樂部將展出作品之一〈紅花瓣〉要回，柯爾達因此做了〈大耳朵〉來彌補展場空缺。紐約時報的藝評指出：「這些靜態與動態作品，都是以抽象原則製作之藝術品。」現代主義藝評家克雷蒙·格林堡（Clement Greenberg）形容他的作品時，強調他作品與自然的關係：「最值得讚許的是柯爾達『濃縮宇宙藝術』的發明。在他的個人宇宙中，植物地誌及動物體系，都是用鐵絲、金屬片、玻璃吹笛、木頭以及任何柔軟可塑的東西做成的。植物，可以用那些長滿了像是金屬葉子的東西做代表，動物則是一些有凸起與螺栓的造型，鐵絲與線的捲曲形構出虛擬宇宙的地質學，全部都是機器，而且只有機器！」

圖見 89、100 頁

宇宙主題的翻新，與自己的創作挑戰

一九五一年在紐約現代美術館新版畫冊中，史威尼寫道：「柯爾達提到過自己對作品停滯不前的擔憂。對於特定材質與形式喜好的限制，可能使作品陷入了無新意的境地。他了解到，他似乎是在一種他視之為『不信任』的框架中建立對材料的使用，他深怕如此下去會減弱作品的強度，因此他決定再次暫時拋棄慣用的材料形式，選擇向明顯清楚的人體三度空間性學習。所以在一九四四年華倫丁畫廊（Buchholz Gallery / CurtValentin）的展覽，展出銅雕〈拱起的蛇〉、〈章魚〉，及一些素描作品如〈無題〉，都表現了柯爾達嘗試自我突破的企圖。〈雙螺旋〉則是他利用銅與會動的結構結合的例子。

雙螺旋　1944年
銅　80 × 79.4 × 61cm

圖見 101 頁

戰後景觀

戰後的柯爾達，對於能再度回到歐洲並於法國展出，感到十分興奮。自一九三三年之後，他便沒有在法國辦過任何個展。久違多年的他，作品中不變的是依舊以工業材料為主要應用元素，但是獨特的幽默感所透露出來的卻是濃濃的美國味。道地的美國人帶著全

S形藤蔓　1946年
金屬片、鐵絲、顏料
66 × 100cm
私人收藏（右頁圖）

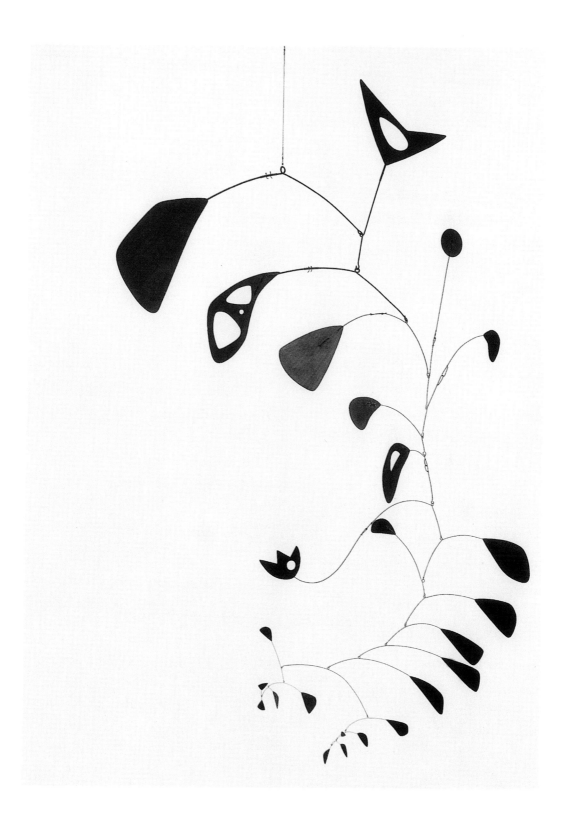

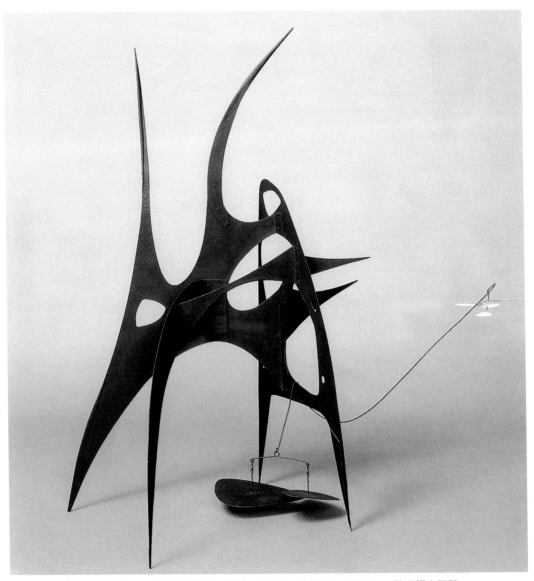

刺刀威脅的花朵　1945 年　金屬片、鐵絲、顏料　114.3 × 147.3 × 48.3cm　華盛頓大學藏

新的作品準備向國際藝壇重新出發。

　　在大戰期間，柯爾達收集了一些長久以來被他遺忘或棄置在工
作室角落的小零件，發現可以拿它們來做些小作品。杜象也在不久
後來到羅克斯伯利的工作室探訪，發現了這些用小零件做成而容易

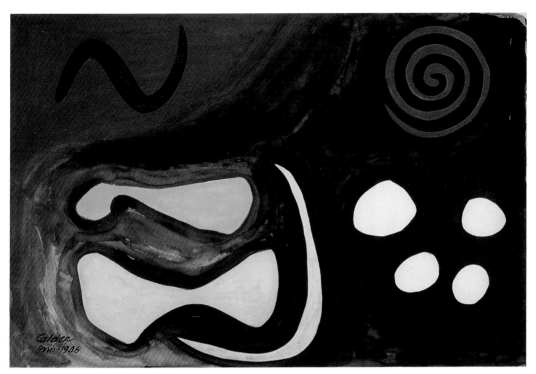

無題　1946年　不透明水彩、墨汁、紙　66×100cm

攜帶的小型作品，於是便寄了其中一些到法國；並與當地一位畫廊
負責人卡賀（Carre）取得連繫，因而產生柯爾達「可拆卸作品」的
展出模式。一但這樣的展品模式成立，柯爾達便開始著手進行作品
郵寄的工作。由於郵寄尺寸的規格大約在四十五乘二十五乘五公分
之間，他因此將作品設計成可以拆卸裝進這樣箱子的大小。在過程
中，他也逐漸的發現這種結構方式的樂趣。

郵寄作品

　　展覽過程工作的繁複，從柯爾達必須一一畫草圖告訴卡賀展覽
作品組裝的細節，並將三十七件小的動態與靜態作品裝進六個符合
郵局規定尺寸的小箱子中運至巴黎開始。光是作品的「組裝」就忙
煞了畫廊的工作人員，所幸不久之後，在法國的作品重組工作漸上

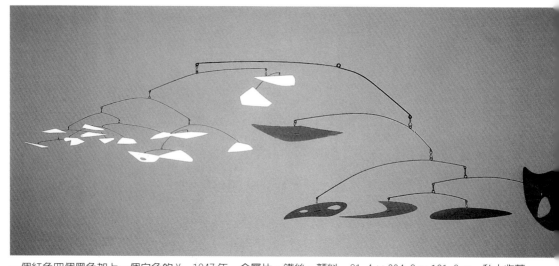

一個紅色四個黑色加上一個白色的X　1947年　金屬片、鐵絲、顏料　91.4×304.8×121.9cm　私人收藏

軌道。展覽逐漸成型，最高興的人莫過於杜象了，因為他一手促成
這個展覽，並負責法國這邊的準備事宜，而史威尼則負責美國的聯
絡工作。後來卡賀要求柯爾達再加入些珠寶設計的作品，與大一點
的動態作品以便使展覽呈現更完整的效果。〈S形藤蔓〉即是包括
在此展中的重要作品。

圖見103頁

　　〈空氣裡的盒子〉用了許多他所慣用的黑、白、紅之外的顏
色。金屬片、鐵絲使它像個飄在空氣裡的盒子，幾何的圖形則展現
柯爾達宇宙系列的星體軌道氛圍。〈強權下的百合〉及〈上飄的嬰
孩〉的特性則與另一件作品〈刺刀威脅的花朵〉較相謀合。〈刺刀
威脅的花朵〉名稱是來自對戰爭軼事的祝禱，一百十五公分高的站
立雕塑加上一些卷蔓狀物，有些自張開的口中切出而與橢圓形部分
前後相鄰。穿插的設計，加重了步兵射擊的威脅暗示。鐵絲的兩端
各加上一個動態部分，增強穿過眾多開口的效果。其中一端，有兩
個黑色單元很明顯的是剪裁自現實物件的形狀，盤環在地板上。另
一邊則是一個白色脆弱花瓣輕輕的飄在空氣裡。看到這件作品，就
不難想像柯爾達的動態作品是如何的使館方人員陷入組裝的困境
中。而某些另類非傳統的創作形式也使卡賀大傷腦筋，像是柯爾達

圖見104頁

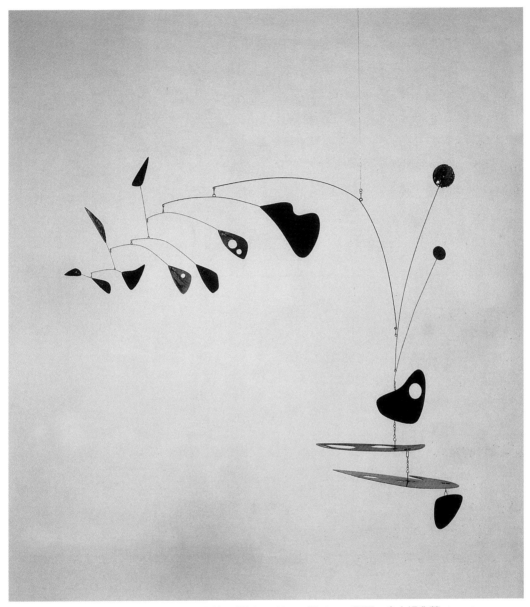

自水平伸展之豎立　1948年　金屬片、鐵絲、顏料　160×132.1cm　阿瑟・金夫婦收藏

堅持不用底座，直接將作品放在地上這一點，以當時的博物館風氣
來看，簡直是將作品放在毫無保護措施下來裝設。同樣的裝設特色
在一九五〇到一九五一年，於麻省理工學院回顧展中也曾出現，而

這次展場空間與觀者視野，卻因這種無阻礙的裝置，而達到共同往外延伸的空間效果。形成了一個真實的動態鐵線叢林，增加觀者與作品的互動關係。一九四七年一位住在巴黎的美國人，曾對柯爾達這種展出空間效果發表了以下的看法：「一個矮樹叢，複雜但悅目，一半的感覺像是熱帶雨林，另一半則像是個引擎間，一種充滿未定論的時空特色。如果有人說，金屬是冰冷、沒有感情與性別的話，那他應該來看看柯爾達的作品！」存在主義作家沙特，則在參觀過他美國的工作室後說：「動態是不能被歸類於任何範圍內的，因為它有太多可能性，對人類甚至對創造它的人而言，預測它的可能性都太複雜了！」，「柯爾達的動態雕塑是感性創作與理性技巧的完美結合。」

〈無題〉是柯爾達一九四六到一九五三年間所做的一百五十件不透明水彩畫作中的一件，豐富的構圖包含了他長時期所熟悉的生物形體，但不同於他的雕塑表現，這些形都被隱藏在一個繪畫性的陣仗中，使柯爾達最具表現性與態勢的結構因此被記錄下來，呈現在我們眼前。

圖見 105 頁

大型動態與靜態

一九四七年，柯爾達做了許多以有機形為主的大型動態與靜態雕塑。橫向開展的〈褲邊蕾絲〉、〈一個紅色四個黑色加上一個白色的 X〉所引導暗示的，不是深長的空間透視，反而是淺淺的深度。而且它們被放置在參觀者頭頂的高度，以讓它們不論在視覺，

圖見 106 頁

年輕藝術家肖像
1947年　金屬片、顏料
88.9 × 68.6 × 29.2cm
李普曼收藏（右頁圖）

美國發行之五款柯爾達
紀念郵票（下圖）

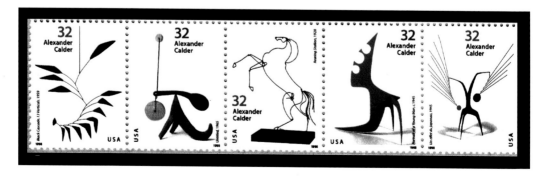

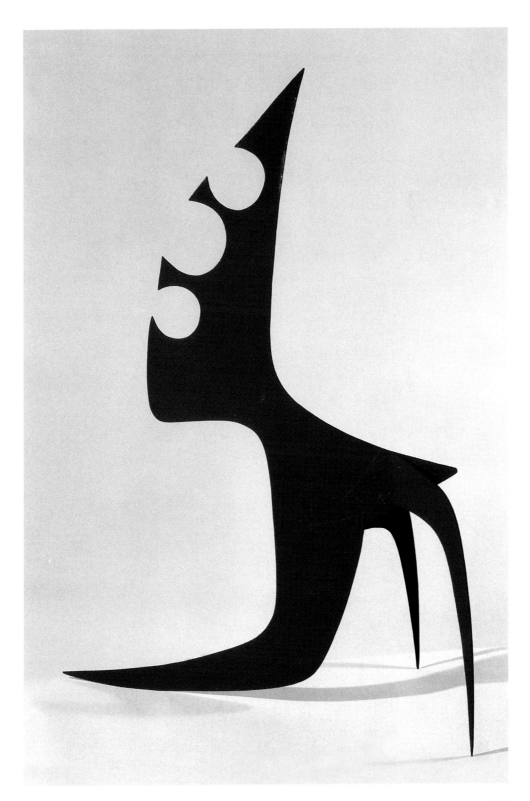

或實體上均呈現輕盈的感覺。另外在〈褲邊蕾絲〉作品金屬板的表面有幾個像起司塊上的圓洞，點出作品的穿透性與表面動勢。「當我剪下這些形，幾件事在心中盤旋，第一是生命力，第二則是平衡。但是不論如何，它必須要會動。」〈一個紅色四個黑色加上一個白色的X〉這件作品則是以橫與直的交錯對比原則完成。後來做的〈自水平伸展之豎立〉，也是從這個原理出發製作。在這些作品中柯爾達對顏色有不同於以往的詮釋。他說：「我盡量不用黑色與白色，我把它們當成異類色彩」，「紅色則是與它們對比程度最大的色彩，也是三原色之一。除此了紅色之外，其它的顏色、調子或形狀單元交錯的陰影，都只是用來緩和單色的明確性而已。」

圖見107頁

「正」與「負」的空間感

一九四七這一年，柯爾達也做了不少比較小型的靜態雕塑，其中包括〈年輕藝術家肖像〉、〈單眼鏡〉。不少作品在這年於華倫丁畫廊紐約分部展出。柯爾達同時利用結構做出「正」與「負」的空間感。所謂正負空間的關係，有點像是在紙上剪下一隻狗的形狀，然後從挖空狗形後剩餘的紙板想像狗原來的形狀。這個剩餘的紙形，就像是負空間一樣被用來提示「正空間」的原貌。柯爾達創造的正負空間關係是利用由作品結構主體區分出來的小平面，製造一些抽象的「物件」。而當它們被整體環伺時，將可讓觀看的人發揮最大的想像空間。一九五一年他又做了〈平台上的角〉。這些小的「靜態」作品，大部分都像是為較大規模的作品準備的小模型，故很少有以此大小形式單獨存在的作品。

圖見109頁

動與靜的結合

〈小寄生物〉、〈九重葛〉、〈小小叮噹〉、〈藍羽毛〉是以聰明巧妙的方法結構「動態」與「靜態」的作品方式。每一個靜態，都被柯爾達用鐵槌敲出的漩渦形鐵盤所環繞，並且像是被固定在空氣裡一樣凝凍著。〈小寄生物〉、〈九重葛〉、〈藍羽毛〉這三件作品中的鐵盤，穿插懸在底座上方，有如小小的天線一樣自主體往

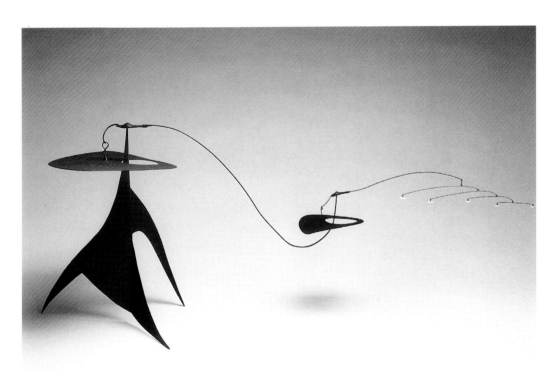

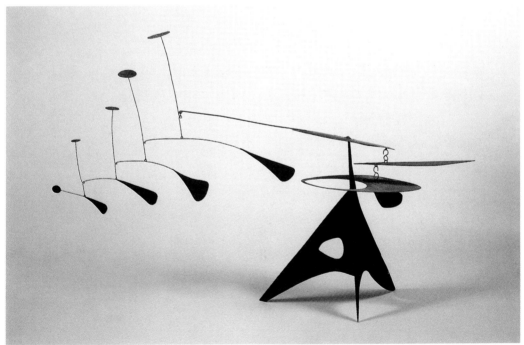

小寄生物　1947 年　金屬片、鐵絲、顏料　50.8 × 134.6 × 33cm　私人收藏（上圖）
藍羽毛　1948 年　金屬片、鐵絲、顏料　106.7 × 139.7 × 45.7cm　私人收藏（下圖）

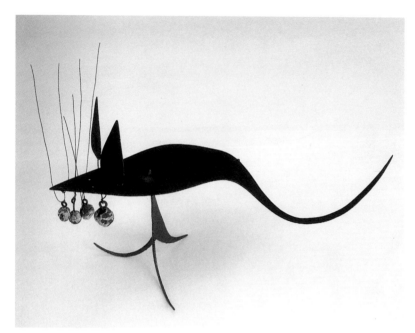

老鼠　1948年　金屬片、鉛、鐵絲、顏料　30.5×44.5×14cm　私人收藏

外延伸出來，好像會因接收電波頻率而做三百六十度的旋轉一樣。

　　「飄浮」是另一個柯爾達作品中重要的概念。所謂「飄浮」在他作品中的意義是「物件要飄浮起來，不是被支撐。飄在用鐵絲做的長手臂一端的懸桁，使物件被延伸至掉下來與掉不下來的界線上。」這個想法的誇張效果展現於〈更多額外懸桁〉中，就好像是在與地心引力進行拉距戰一樣。〈小小叮噹〉，顧名思義，是件會發出聲音的動態雕塑作品。有著如珠寶設計般的精密結構，而利用金屬撞擊小小的螺絲帽碟子發出叮噹的聲音，非刻意產生的效果替柯爾達的作品多了一層「聽覺的空間感」。稍早的〈無題〉也同樣有用來製造聲響的黃銅元素裝置。這樣的非預期效果，使聲音如動態結構一樣的深具自由開放之特質。

小作品

　　〈老鼠〉及送給太太的生日禮物〈露易莎的四十三歲生日禮物〉

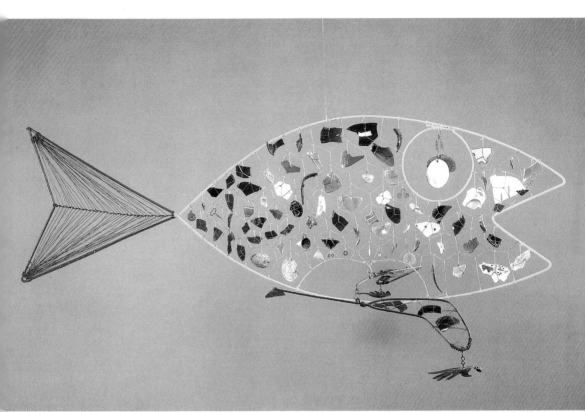

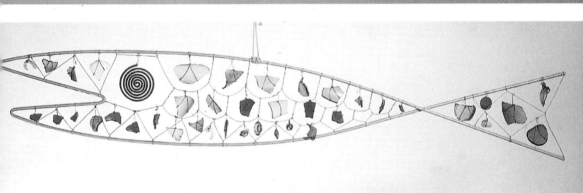

有鰭的魚　1948年　鐵絲、玻璃、現成物、顏料　66×152.4cm　華盛頓國家畫廊藏（上圖）
魚　1948～50年　玻璃、鐵絲　152.4cm寬　作者收藏（下圖）

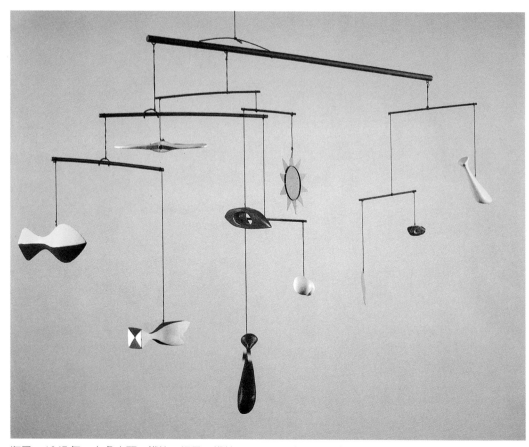

海景　1947年　上色木頭、鐵片、繩子、鐵絲　152.4cm寬　紐約惠特尼美術館藏

都是柯爾達做過的超迷你尺寸作品。柯爾達多半將它們做為送給親
朋好友的禮物。一九四○至一九五○年間，他同時送出許多以吊掛
方式做的，以魚為主題的動態作品，例如〈有鰭的魚〉。它的結構
是先用鐵絲彎出魚的形狀，然後與一個網狀物相結合，並在中間吊
著像魚罐頭開罐器、玻璃、鈕子、碗等現成物。這些現成物有些是
他偶爾在羅克斯伯利工作室後面的海邊撿拾到而運用在作品中。一
九四○年我們已經看到他用現成物做的作品〈無題〉，及在一九五
○年持續做了同為〈無題〉這件作品。他說：「我愛把破酒瓶玻璃
吊在枝節上頭」。「舉凡舊車零件、老舊河床中幾經沖刷的鋁罐、
包在瀝青中的一點點黃銅，或是車尾燈的紅玻璃碎片我都喜歡。」

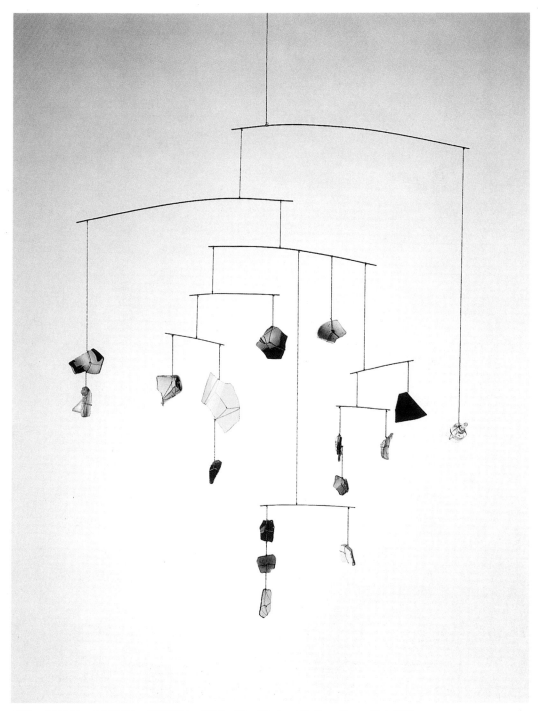

無題　1950 年　陶瓷碎片、玻璃碎片、鐵絲、線　86.4 × 78.7 × 66㎝　私人收藏

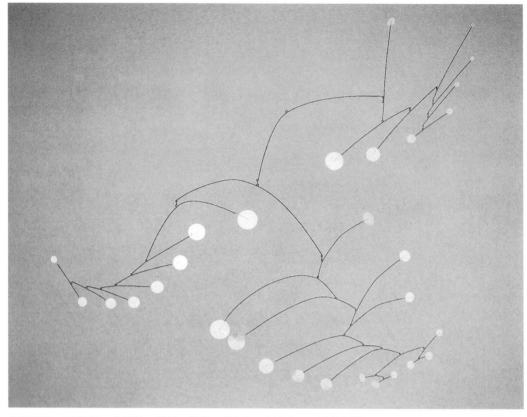

白色圓盤　1948年　金屬片、鐵絲、顏料　101.6×208.3cm　私人收藏

早在一九三八年柯爾達就發現光投射在玻璃，反射出來的色彩變
化。當他在英國倫敦展覽時，嘗試將展場燈光關掉，然後用閃光燈
來照射作品，以觀察玻璃反射影子顏色的變化。

精緻的平衡

　　〈紅色圓盤〉以微妙的槓桿原理，將作品的主要重心落在台座
上的一點上。像這樣以精緻平衡結構而成的作品，主要材料一如往
常仍是金屬，但整體仍為動態的木頭結構。例如〈無題〉，將新的
彩色裝飾畫法與高度雕塑性的木頭材質相互對比出材質的多樣面貌
表現。也有如〈白色圓盤〉，以精緻的裝飾感與往外擴散的結構向

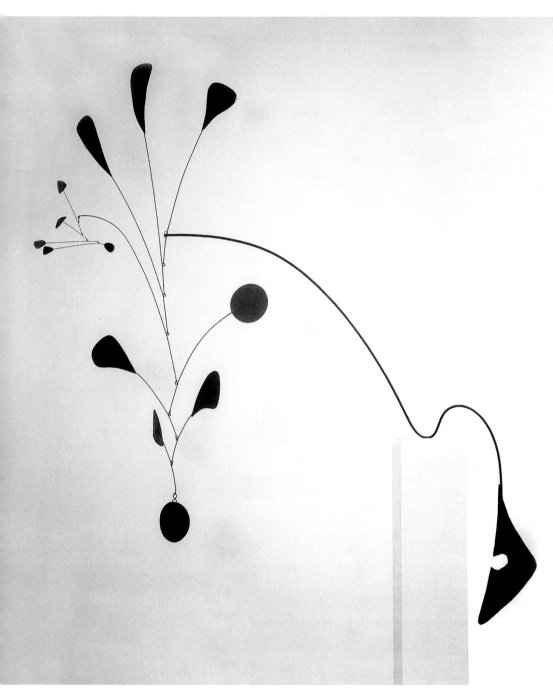

紅色圓盤　1947 年　金屬片、鐵絲、顏料　205.7 × 198.1cm　私人收藏

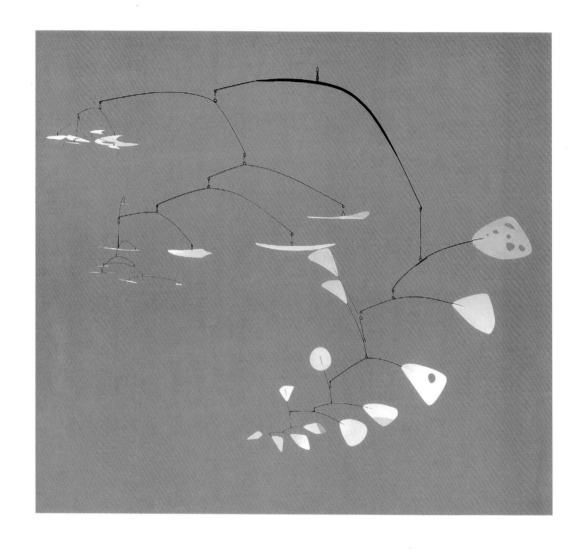

空中慢慢釋放出白色單元。〈三十二個圓盤〉也有類似的表現，只是白色元素在〈三十二個圓盤〉中乍看之下很像雪花飄落的景況，是柯爾達用了許多如暴風雪、瞿麥等自然景物為他的作品命名，與內容聯想的例子之一。柯爾達除了取擷自自然，也同時保持對各種物質結合運用之廣泛興趣。如他自己所說：「我做了很多像雪花般的作品，圓形白色碟子，像日常用品、錢、泡泡、烹煮用品等。」

　　柯爾達說：「我總是從尾端吊著的小單元開始，拿著鐵絲放在指尖搖晃，慢慢的找出支點。這有點兒困難，因為所謂的支點，往往只有一個小點。而我通常也會用繩子吊著它們想辦法先找出支

國際動態　1949年
金屬片、鐵絲、顏料
609.6×609.6cm
休士頓美術館藏（上圖）

樹枝上的鳥兒
1949年　197×200cm
彩繪鋼鐵　（右頁圖）

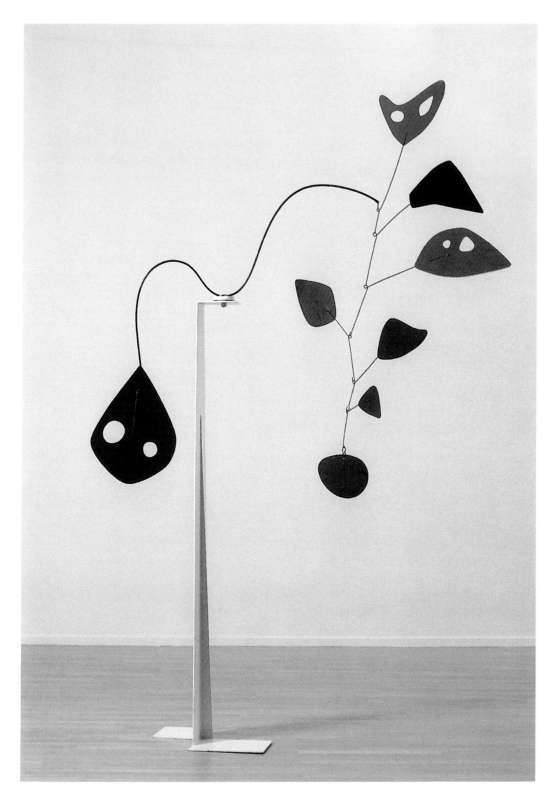

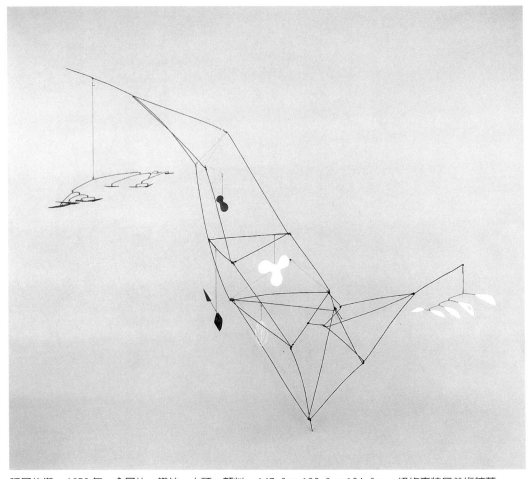

延展的塔　1950年　金屬片、鐵絲、木頭、顏料　147.3×182.9×134.6cm　紐約惠特尼美術館藏

點，然後再彎出鐵絲的形狀。至於要彎成什麼形狀、角度、多大？
全靠我對藝術的品味及心裡所追隨的意念來決定。」〈國際動態〉，　　圖見118頁
一件高六十一公分，朝兩個方向展延出去的大型動態雕塑，它的名
稱是在它入選費城美術館舉辦的「第三屆國際雕塑大展」之後決定
的。這個展覽一共有二百五十四位藝術家參展，建築論壇
（Architectural Forum）報導中提到：「這是第三代柯爾達家族成
員，用雕塑裝點了他們的公共空間。」

艾克斯　1953年　樹膠水彩畫　73.7×109.2cm　私人收藏

靜態與動態的混合

　　於一九五〇到九五一年間，〈有風車轉輪的塔〉、〈有畫的塔〉、〈延展的塔〉為柯爾達數件「塔形」作品中靜態與動態的混合。這類作品大約有十四件之多！都是輕型的結構體，由一根釘子撐起好像自牆上射出似的支架，及漆上顏色的鐵絲與吊杆架設成的骨架。他的這種結構常常被拿來與鮟斗或油井相比，更好玩的是與艾菲爾鐵塔的相似性。但是柯爾達在塔上貼的是「現成物」及「在太空中飄浮的物體」等作品元素結構的縮影。這些作品的元素有鐵

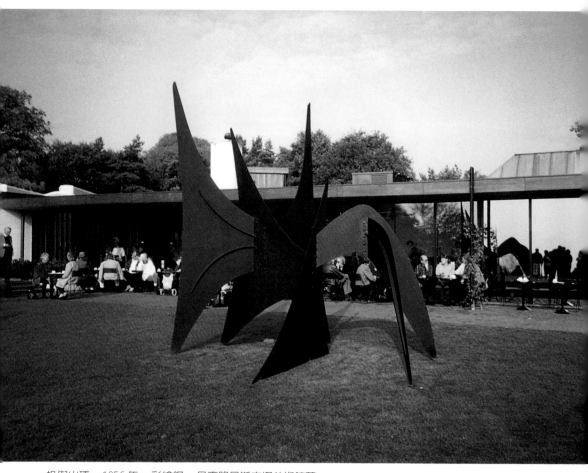

帆與山頂　1956年　彩繪鋼　丹麥路易斯安娜美術館藏

絲做成的球體、金屬的風車輪片以及小張的畫。當他這些作品在一九五二年一月華倫丁畫廊與其它作品展出時，新聞報導是這樣說的：「透過柯爾達作品的轉換，達達的新發明似乎失去了它乖僻的獨特性，也降低了它的難以親近。而包浩斯強調的機械領先光榮，也在柯爾達的孩子氣幽默中走出它的嚴肅性。」一九五二年柯爾達代表美國參加威尼斯雙年展，贏得雕塑大獎，奠定他在國際的地位。柯爾達的作品道盡了屬於這個世紀的語言，所用的不只是美國式的，而且是一種以全新工業材料所述說的新的論述。

紙風車　1958年
油彩、帆布
76.2×101.6cm
紐約普爾斯畫廊藏
（右頁上圖）

黃鯨　1958年
彩繪鋼絲、鐵絲
289.6cm寬
私人收藏（右頁下圖）

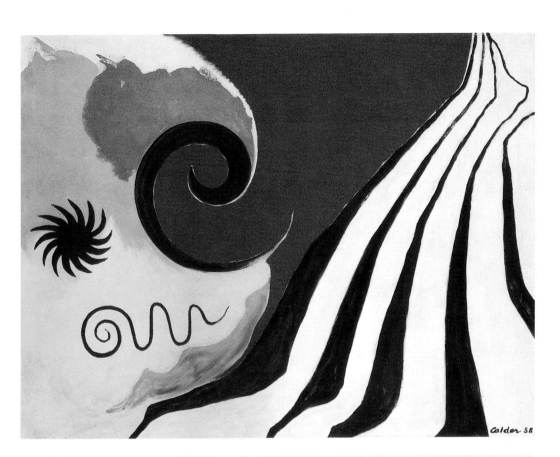

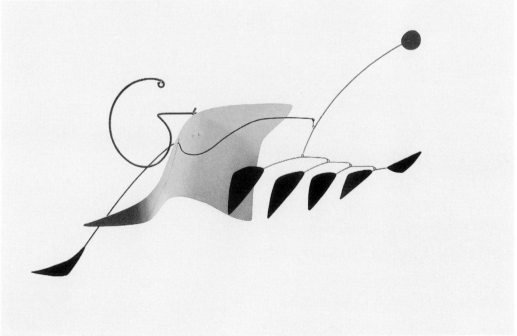

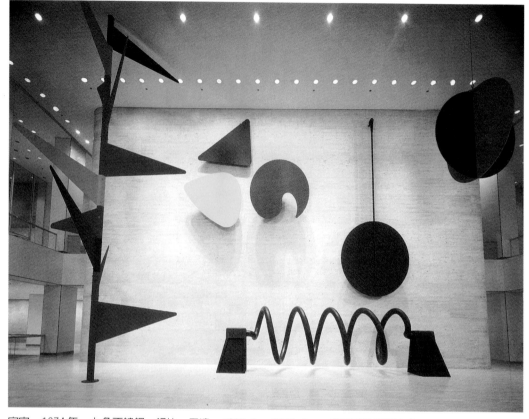

宇宙　1974年　上色不鏽鋼、鋁片、馬達　1005.8 × 1676.4cm　芝加哥希爾斯大廈

後冷戰時期

　　一九五三年到一九七六年間，可說是柯爾達創作公共藝術的時期。大型的戶外雕塑成為他作品的主要形式，而且也開始為特定的地點設計製作動態雕塑作品。由於戰後的大量建築潮，使得在一九五○年代與六○年代出現的大量公共空間急待裝點，包括各類基金會的大廳、美術館、城市廣場或機場。柯爾達的靜態雕塑剪影式表現，出現在國際風格摩天大樓建築物之中，也使這類型城市景觀頓時蔚為風氣。柯爾達除了在歐洲製作公共藝術委託案外，他的觸角也伸向澳洲、南美洲、印度、墨西哥、以色列與北美的城市。如華盛頓、紐約、芝加哥、洛杉磯、底特律到加拿大的蒙特婁等地。他曾說：「機械的技術在大作品中是很重要的，尤其當它們都是為特

一件位於洛杉磯郡立美術館的柯爾達動態雕塑作品（右頁圖）

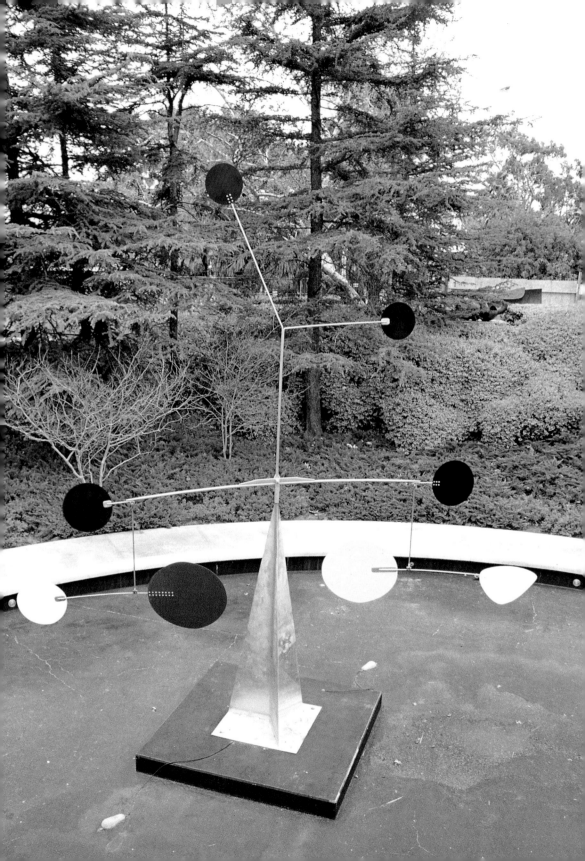

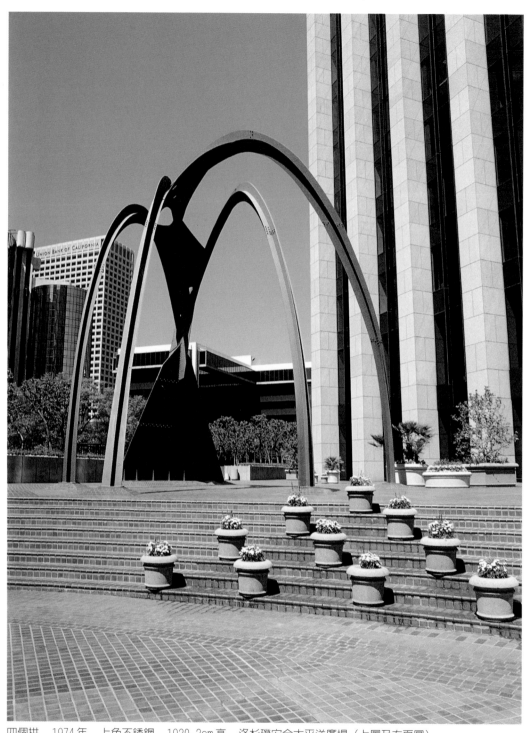

四個拱　1974年　上色不銹鋼　1920.2cm高　洛杉磯安全太平洋廣場（上圖及右頁圖）

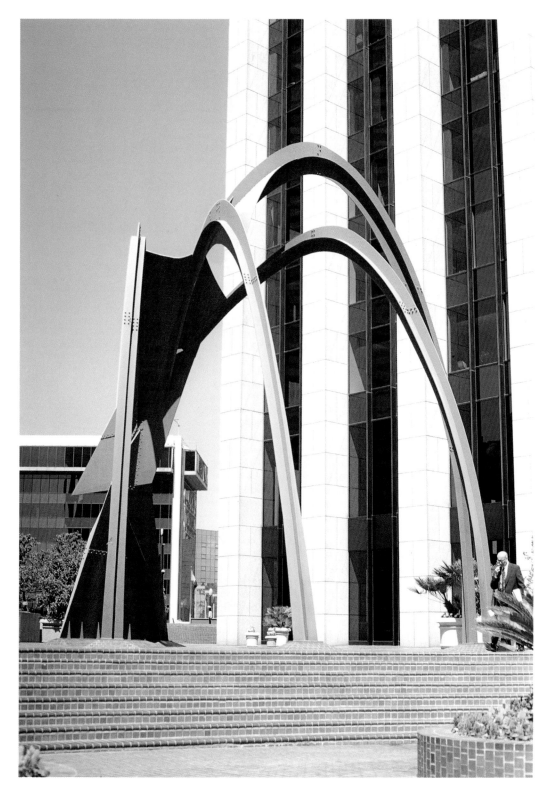

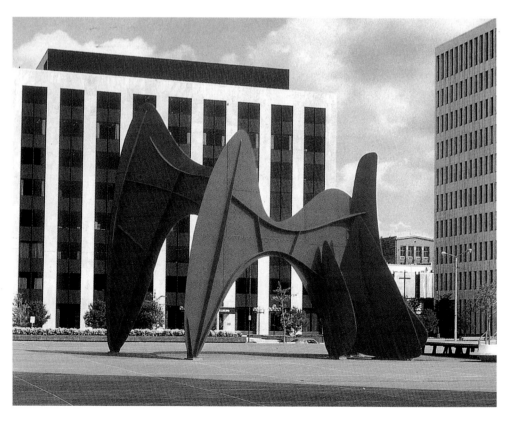

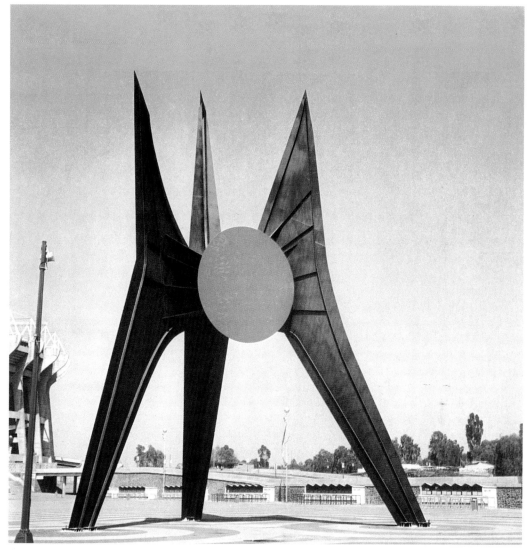

El Sol Rojo 1968年 彩繪鋼 2438.4cm高 墨西哥市

自由之鷹　1968年
彩繪鋼　加州大學柏克
萊分校美術館
（左頁上圖）

高速　1969年　彩繪鋼
1676.4cm高
密西根范登堡中心柯爾
達廣場（左頁下圖）

定地點而做，所以必須更精確的計算出正確的支撐方式及吊掛方法。」

　　一九五○年紐約畫派全盛時期，柯爾達與其他的後進們相比，儼然是個不算太年輕，但是充滿歐洲經驗的藝術家。在這些後進當中，有很多是抽象表現主義的成員。但倔強的他，堅持「反理論」態度，使他絲毫不受當時後冷戰時期在美國畫壇瀰漫的苦惱情緒態

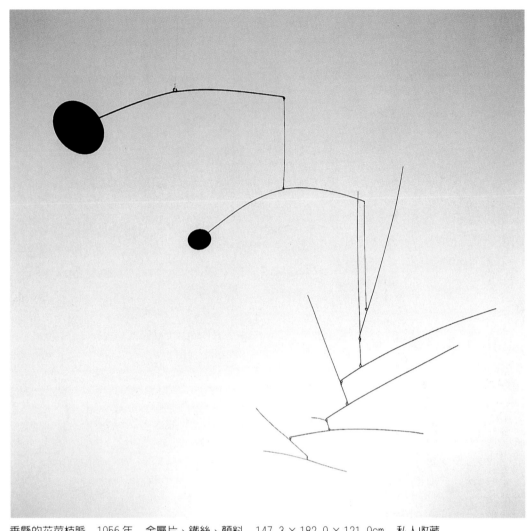

垂懸的花莖枝脈　1956年　金屬片、鐵絲、顏料　147.3×182.9×121.9cm　私人收藏

勢，與法國所導向的那種神秘、創傷與無限的主題影響。他的外向
個性，反而使他以一種更歡樂的積極態度面對環境與作品。「我要
做的藝術是看起來好玩的」、「沒有特定事件特質的」，柯爾達如
是說。一九五〇年的他帶有享樂主義的表現味道，除了硬邊藝術的
巴內紐曼及馬可羅斯柯對繪畫元素基本意義的堅持，是他所欣賞的
以外，他就曾在一九七三年對一些神秘導向的作品發出質疑：「我
從不認爲一個雕塑家能再現創傷，像是日軍攻擊珍珠港這樣的事
件，如何能被轉化爲造型或視覺藝術？」

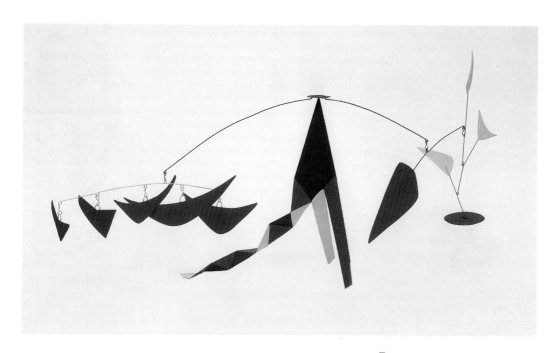

蜷縮　1970年　金屬片、鐵絲、顏料　71.1 × 166.4 × 30.5cm　私人收藏（上圖）
大蟲　1970年　樹膠水彩畫　73.7 × 109.2cm（下圖）

塞夫勒磁盤　1970年　直徑25.7cm　私人收藏

作品特質

　　從柯爾達作品中可以很輕易的察覺到，他以巧妙輕鬆的方式對抗嚴肅的藝術定義。這種態度很容易使人忽略他自經歷過歐洲現代主義進程後，孕育了他的飽經世理。他此時的作品充滿著遊戲的表現觀點，但是從他一九七○年的「物件」與「動態」的主題創作中，大型雕塑刻劃著的是柯爾達如何以嚴謹甚至積極性來奠定他公共藝術作品的地位。雖然這個時期作品的尺寸偏大，但從〈垂懸的花莖枝脈〉、〈蜷縮〉看出他從沒有要放棄小作品的意思。尺寸與形式拿捏的尺度，在這個時期，甚至在他的生命中一直扮演著重要的角色。對於材質的熟悉度，使他更能將作品的結構做相對的重複延伸。換句話說，他純熟的技巧使他往更複雜的連結組構方向前進。

軟體動物　1955年
油畫　76.2×101.6cm
私人收藏（右頁上圖）

圖見130、131頁

變性黏液瘤　1953年
金屬片、棒桿、鐵絲、
顏料　256.5×408.
9cm　私人收藏
（右頁下圖）

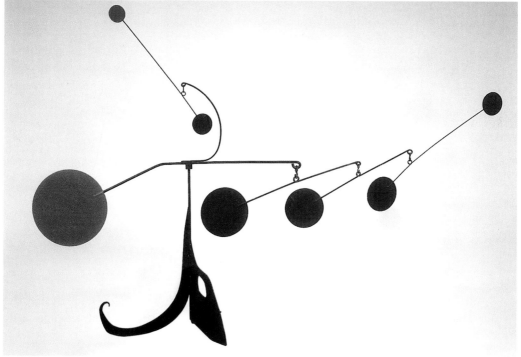

133

面具　1971年　歐布桑花毯　160×248.9cm　紐約惠特尼美術館藏

舉凡彎鐵絲、鋸木頭或材料的互相組合都是這時期作品的主要表現
重點。

　　回顧他一九五三年旅行至法國的艾克斯——普羅旺斯，他在那
兒做了許多件畫作。〈軟體動物〉，與抽象的形相關，更可明顯的
看到米羅式的生物形體。〈變性黏液瘤〉的名稱，是以一種常發生
在兔子身上的濾過性病毒引起的疾病為參考而定的。在當地鐵匠的
協助下製作完成，圓形的元素最後以S形吊勾掛在枝節頂端，向外
延伸約四點二公尺寬，而且透過這樣的設計，當風力夠強時，它可
以做三百六十度旋轉！純然的圖案與多彩特色，界定了這個時期的
作品特徵。除了這件大型動態作品之外，這十三年間，他也做了近
千件的靜態雕塑，並在一九五四年到一九五五年之間旅行至中亞、
印度及南美洲。

　　隨著柯爾達原來經紀人華倫丁去世，新任的接替者為克洛斯與

圖見 133 頁

綠色的球　1971年
歐布桑花毯
200.7×138.4cm
私人收藏（右頁圖）

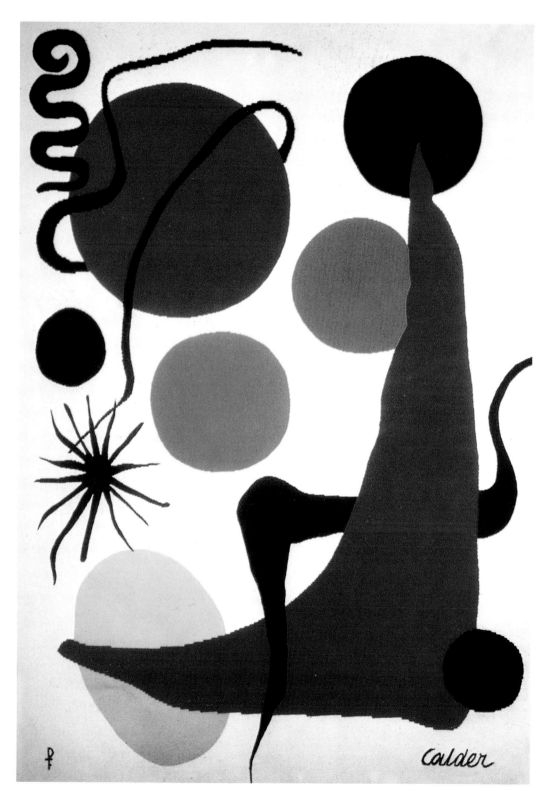

Calder

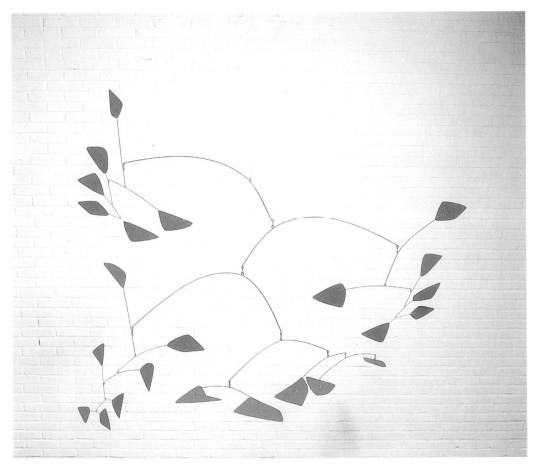

四的體系　1960年　著色鋁片　丹麥路易斯安娜美術館藏（上圖）
帆布吊床　1974年　馬尼拉麻　213.4×121.9cm　私人收藏（下圖）

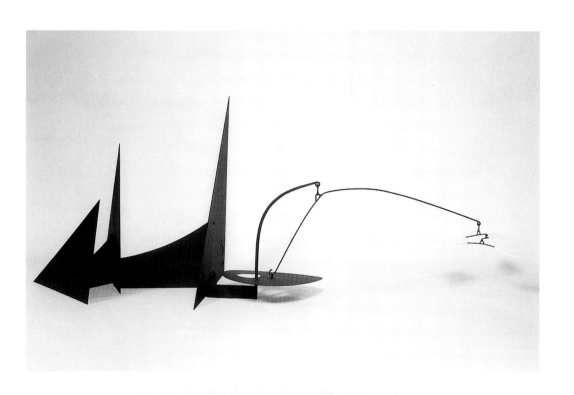

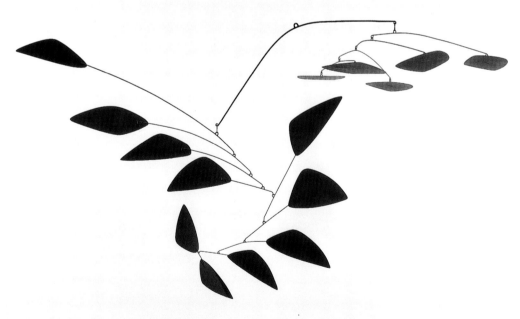

四片白色花瓣　1960 年　金屬片、棒桿、螺栓、顏料　160 × 142 × 416.6cm　華盛頓國家畫廊藏
（上圖）
「Y」1960 年　金屬片、棒桿、顏料　251 × 443.2 × 167.6cm　曼內收藏（The Menil Collection）
（下圖）

身穿黃色衣服的女騎師　1975 年　樹膠水彩畫　58.4 × 77.8cm　私人收藏

朵利‧帕斯（Klaus and Dolly Perls）他們開始為柯爾達整理、建立
大小相等作品的收藏。將〈變性黏液瘤〉與〈四片白色花瓣〉兩件
大小相近的作品與他一九四七到四八年間的作品相比，可以看出晚
近的這兩件作品中，有機的形漸為幾何所取代，明顯的轉化為自然
的造形，作品中的平衡結構也更勝一籌。另外一件精彩的作品〈Y〉
則在一九六〇年於帕斯畫廊展出。

圖見 133、137 頁

一九五〇年重要大型公共藝術

　　紐約甘迺迪國際機場的〈旋轉耳〉，巴西世界博覽會美國館的
〈125〉；以及位於巴黎的聯合國教科文組織的〈螺旋〉，是柯爾達

Funghi Neri
1957 年
金屬片、螺栓、顏料
284.5 × 231.1 × 182.
9cm　私人收藏
（右頁圖）

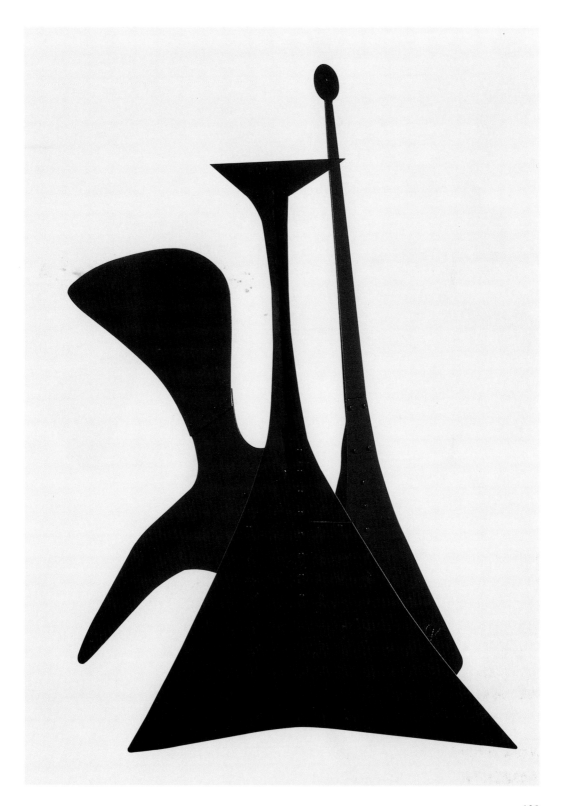

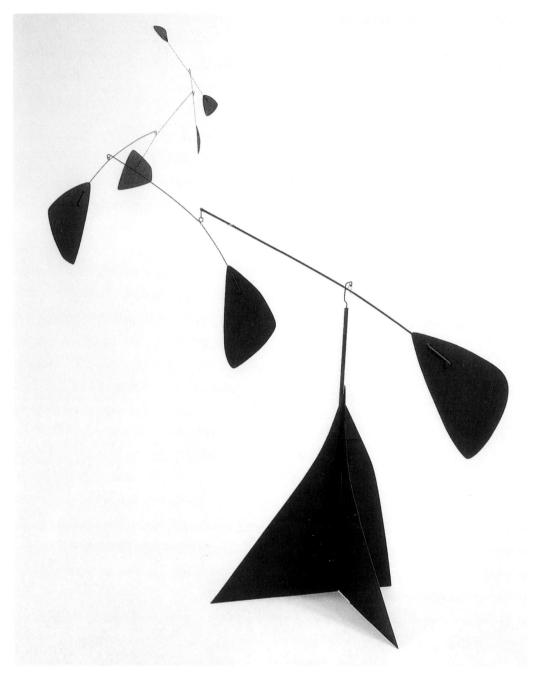

螺旋（模型）　1956年　金屬片、鐵絲、顏料　104.1×182.9cm　私人收藏

後期重要大型公共藝術作品。建築師米歇爾・畢爾（Marcel Breuer）
同時邀請柯爾達與其他五位著名雕塑家，阿爾普、米羅、畢卡索、

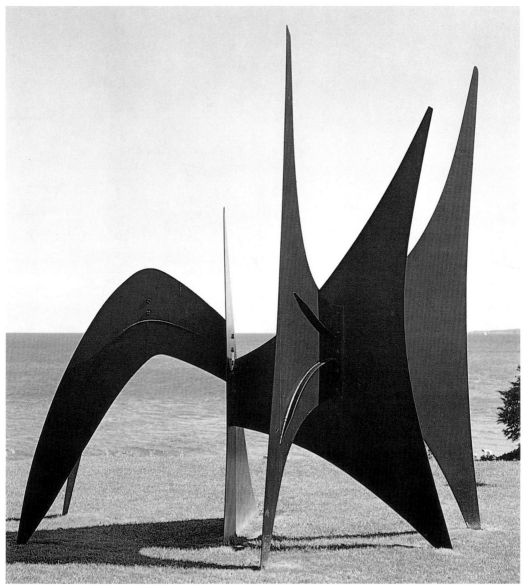

葉脈片　1963年　彩繪鋼　丹麥路易斯安娜美術館藏

野口勇（Noguchi）與亨利‧摩爾（Henry Moore）爲巴黎的教科文組織大樓做作品。〈螺旋〉是以〈螺旋（模型）〉爲藍本而做的。至於它的放置地點，是在與艾菲爾鐵塔相接鄰的地方，所以〈螺旋〉就像扮演著艾菲爾鐵塔的「守衛」角色一樣。一九五八年完成的〈Funghi Neri〉也是以其模型爲藍本而做的。

圖見 139 頁

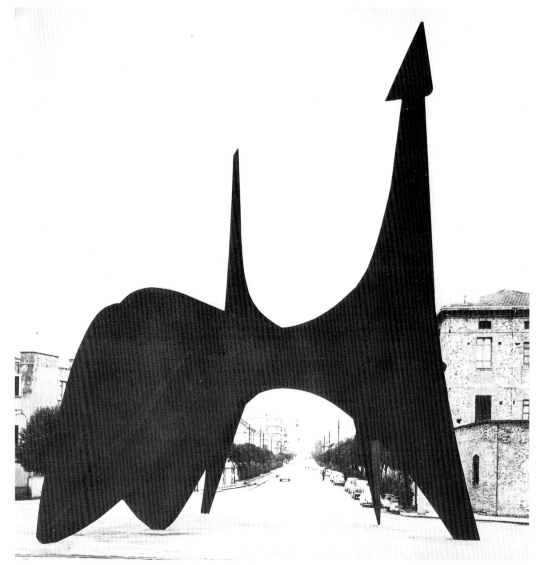

提歐底拉皮歐　1962 年　義大利

　　柯爾達第一件以巨幅尺寸製作的作品是在義大利。受著名藝評
家喬法尼・克倫丹提（Giovanni Carandente）的後代所託，與其他
五十位雕塑家（包括大衛・史密斯），在「第五屆兩個世界展覽」
（the Fifth Festival of Two Worlds）的入口處裝置作品。〈提歐底拉
皮歐〉被裝設在接近火車站的一個道路交岔口的緩衝區，一但這件
作品豎立必然需要有堅固的支柱。因此，柯爾達便指揮工作人員在

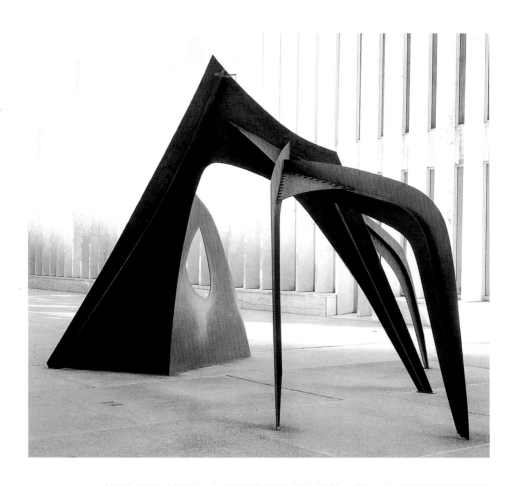

拱廊　1963年
上色不鏽鋼
紐約林肯中心廣場

〈提歐底拉皮歐〉加上網狀的凸緣與支撐物,他一向喜歡明顯的結構元素,而這些顯而易見的結構物便形成條狀窗戶花格狀,加上鋼鐵向外延伸的平面感及韌度,簇擁著工業材料在人為的使用下展現不同的樣貌。由於其戲劇化的地理位置,山坡高度與作品角度完美的把交通穿梭其間、建築比鄰而立的狀況框住。為了製作這件複雜的大型作品,柯爾達特地做了兩件小模型,一件送給了計畫委託人,另一件則自己保留。

一生不朽的雕塑成就

　　一九六五年,柯爾達開始以多媒材模型製作來為他的大型雕塑做準備,他將這種小模型視之為「可供實行的雕塑」。「即使只是用鋁片或做的非常小,不管它們會不會被做成大型雕塑作品,它們

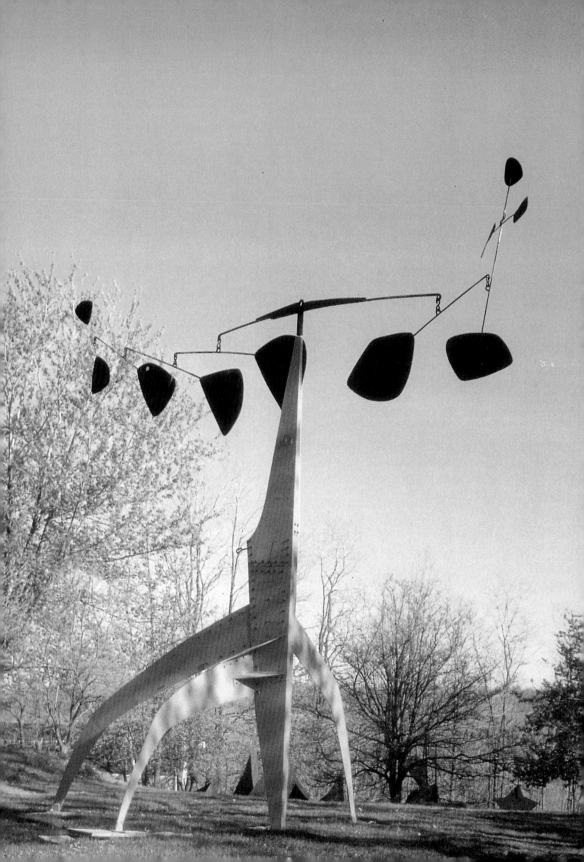

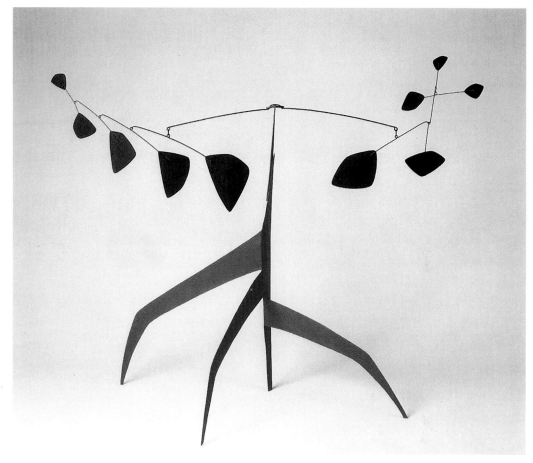

南十字模型　1963年　金屬片、鐵絲、顏料　81.3×78.7×43.2cm　私人收藏

南十字　1963年　金屬
片、棒桿、螺栓、顏
料　617.2×823×
535.9cm　私人收藏
（左頁圖）

都必須很悅目。」柯爾達如是說。

　　〈南十字〉、〈南十字（模型）〉為另一種柯爾達的作品與模型
關係的例子。〈南十字〉並非為任何委託案而做，是柯爾達在長期
合作的技師幫助下完成，並安置在他羅克斯伯利工作室附近。綜觀
這件作品，從往外伸出腳的角度到中央的骨架，柯爾達都投以生動
的扭力動態感，這也是在「靜態」中加入了「動態」的樣式之一。
「作品中情緒化影響的結果」，「人們看所謂的『動』，不外乎是一
系列平凡的物體移動罷了。對某些人來說這也許是充滿詩意的。但
是我覺得，在作品中有一個更偉大的想像空間，是不能被直指為任

公雞　1965年　錫罐、鐵絲　81.3cm高　私人收藏

何特定情緒內容的。這是表現性雕塑的限制，你常常會為情緒所隔
絕，甚至停止！」

　　一九六○年，另一件重要的委託案是為加拿大國際尼柯公司
（the International Nickel Company of Canada）所做的〈人〉。這件
作品有十二公尺高——甚至比〈提歐底拉皮歐〉還高，而且也是他
唯一一件沒有被漆上顏色的作品。柯爾達晚期的靜態雕塑，幾乎都
會被塗成黑色或白色，而〈炮彈〉也是另一個例外。〈Gwenfritz〉
在一九六九年送給了華盛頓特區史密森學院，這是根據他在一九六
六年做的〈有五個平面的物件〉而做的。〈有五個平面的物件〉也
在致贈給聯合國時易名為〈和平〉。〈一群年輕女孩〉模型被放大
至七十六公分，最後是由藝術家朋友謝貢（Carman Segre）於一九
七三年在比耶蒙（Biémont）組裝。他起先是將作品漆成紅色，但是

圖見 150 頁

圖見 142 頁

圖見 152 、 153 頁

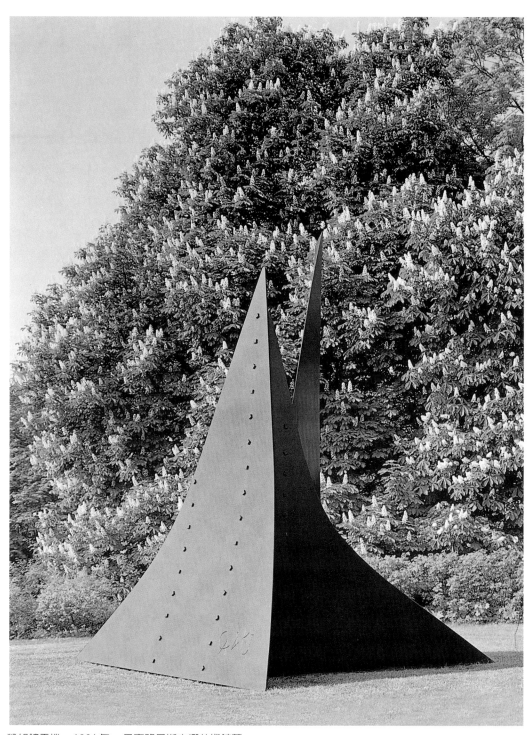

猶如鏟雪機　1964 年　丹麥路易斯安娜美術館藏

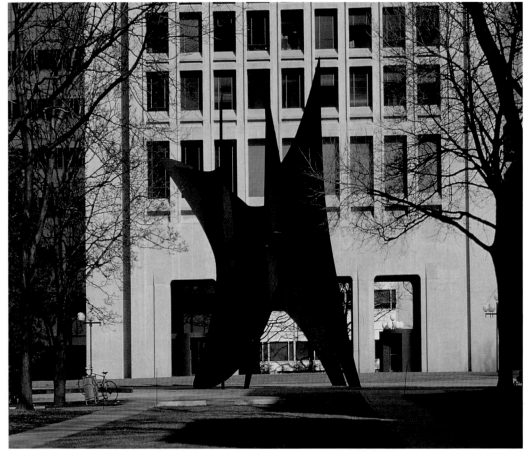

位於麻省理工學院校園草地上的柯爾達雕刻作品〈巨航〉　　1965年　　麻省理工學院

當他看見一幢 Cor-Ten 建築的鋼與花崗石風格，又將之改漆爲黑色。柯爾達這件作品的形狀給予我們植物誌的、動物系的、昆蟲或恐龍般的聯想。一九七三年柯爾達告訴朋友，〈一群年輕女孩〉的靈感得自他早期的一件無題的木刻作品，它所描寫的是一個裸女被一群男性所包圍。柯爾達創作時，通常會在家中及工作室，環伺回顧以往的具象作品，然後從中找到靈感。但是在他一九七三年的雕塑中，似乎不見他參考過去作品的跡象。例如他的〈佛朗明哥（紅鶴）〉爲一九七四年做的十六公尺高的大型紅色靜態雕塑，其形狀也許可被比擬爲蜘蛛、墜落的花或一隻巨鳥。

穩固的動態雕塑
1964年　丹麥路易斯安娜美術館藏（右頁圖）

圖見 159 頁

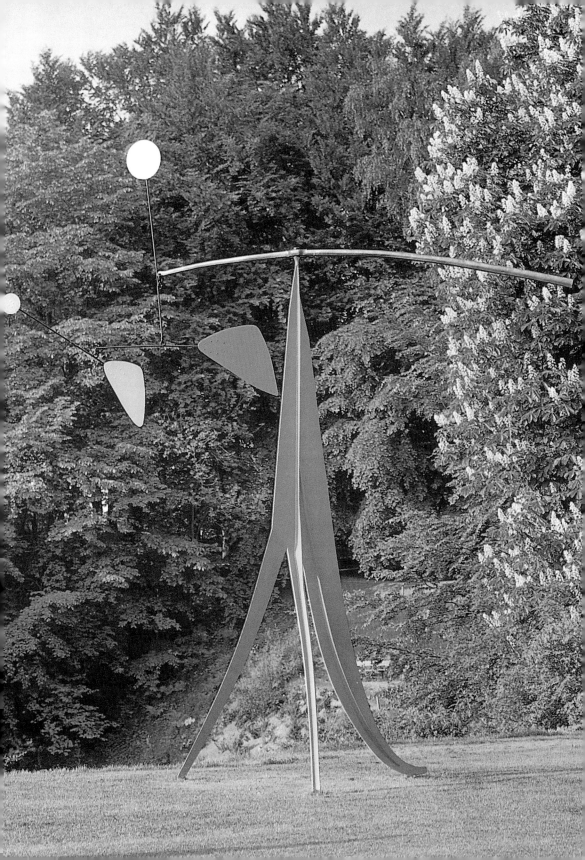

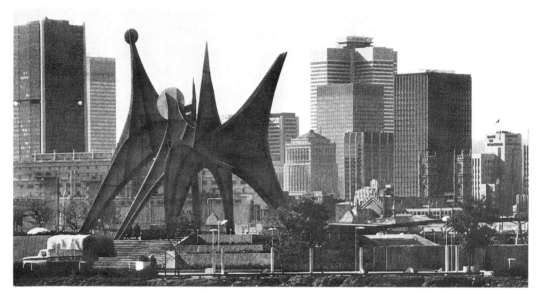

人　1967年　不銹鋼片　2120cm高　加拿大蒙特婁（上圖）
靜態雕刻　1965年　上色不鏽鋼　明尼阿波利斯沃克藝術中心藏（下圖）

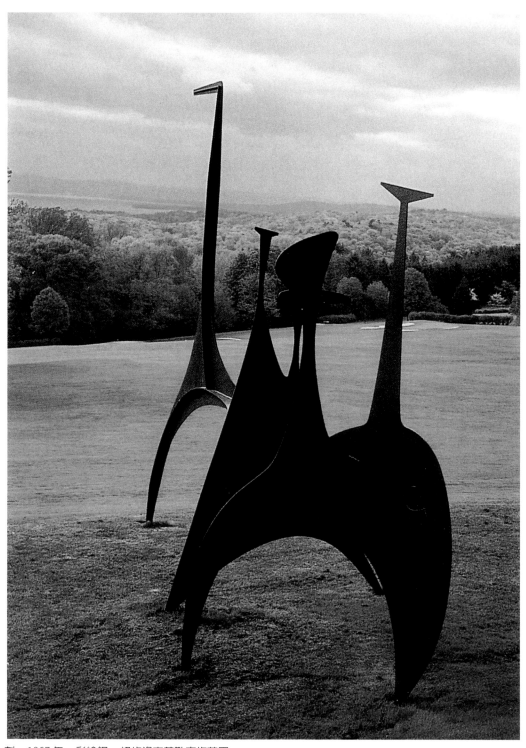

刺　1967年　彩繪鋼　紐約洛克菲勒家族莊園

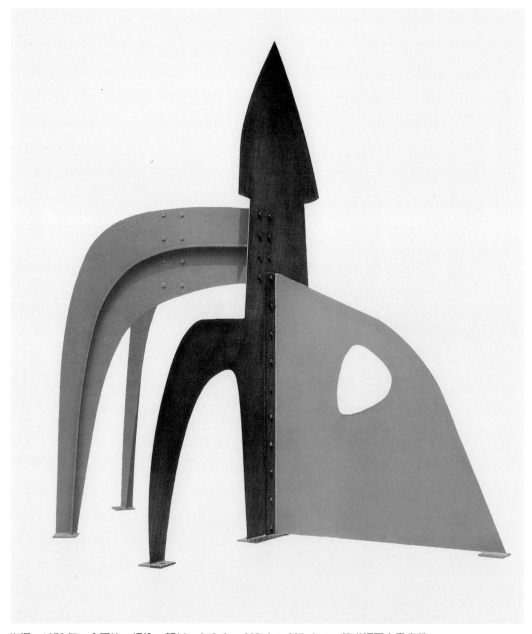

炮彈　1972年　金屬片、螺栓、顏料　316.8 × 385.9 × 227.6cm　華盛頓國家畫廊藏

Gwenfritz（模型）
1968年
金屬片、螺栓、顏料
236.2 × 241.3 × 201.
3cm　私人收藏
（右頁圖）

　　七十六歲的他所做的最後一件大型作品，是應國家畫廊所委
託，爲貝聿銘設計的東大樓而做的〈無題〉。事實上爲了裝點這幢
新的玻璃大樓，國家畫廊委託了許多位藝術家爲它設計製作作品，

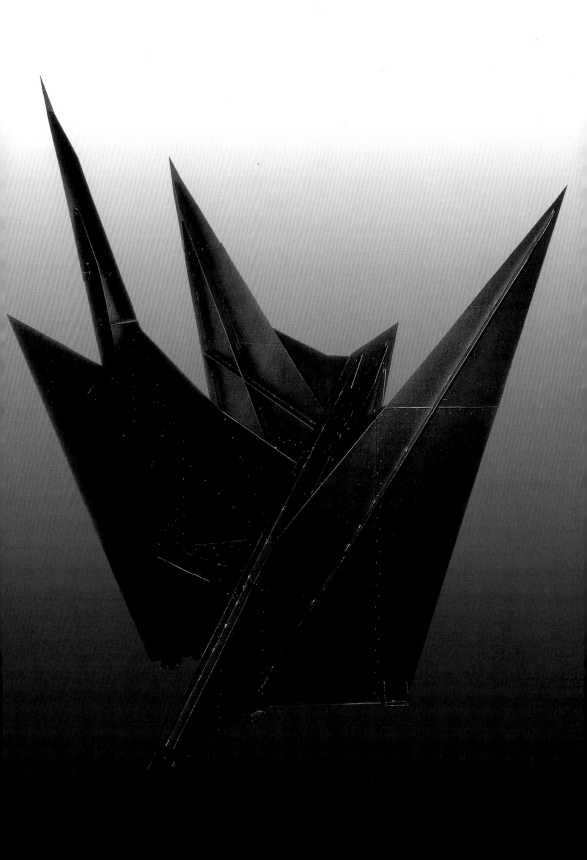

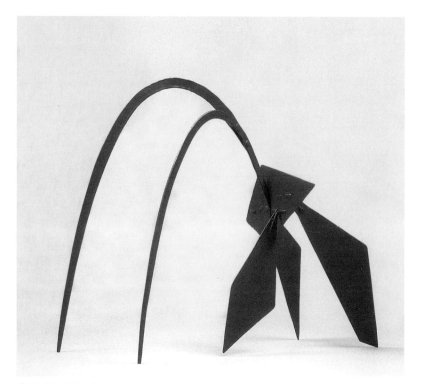

佛朗明哥（模型） 1972年　金屬片、顏料　39.7×46×25.4cm
史密森學院美國館國家畫廊藏

而柯爾達是第一位被邀請的藝術家。早在一九七一年，柯爾達便已
開始進行相關籌備工作了。最早，他原本想用在一九六三年爲英國
泰德美術館展覽所做的一件約九公尺寬的動態雕塑，但是後來發覺
對這個空間來說，顯得小了點。在一封寫給該委託案顧問大衛・史
考特（David W. Scott）的信中柯爾達說道：「我比較喜歡這件作
品的基座是介於中間樓層，如此一來便能將它跨越到較低的樓層。
但是無論如何，我會試著讓這件雕塑成爲一件好的傑作！」其實在
這之前，他早已以小模型，完成了爲這件現在掛在以玻璃、鐵框架
構成的空間的動態雕塑作品之藍圖！〈爲東大樓所做的模型〉還只
是他準備工作的開始，爲了要測試作品在實際空間的準確度，柯爾
達另外做了一個畫廊空間的模型，並在其中模擬演出眞實狀況。由
於他的作品設計不是要掛在牆壁上，而是在屋頂的玻璃鐵框結構

圖見156頁

華盛頓國家畫廊廣場上
的一件柯爾達雕刻作品
（右頁圖）

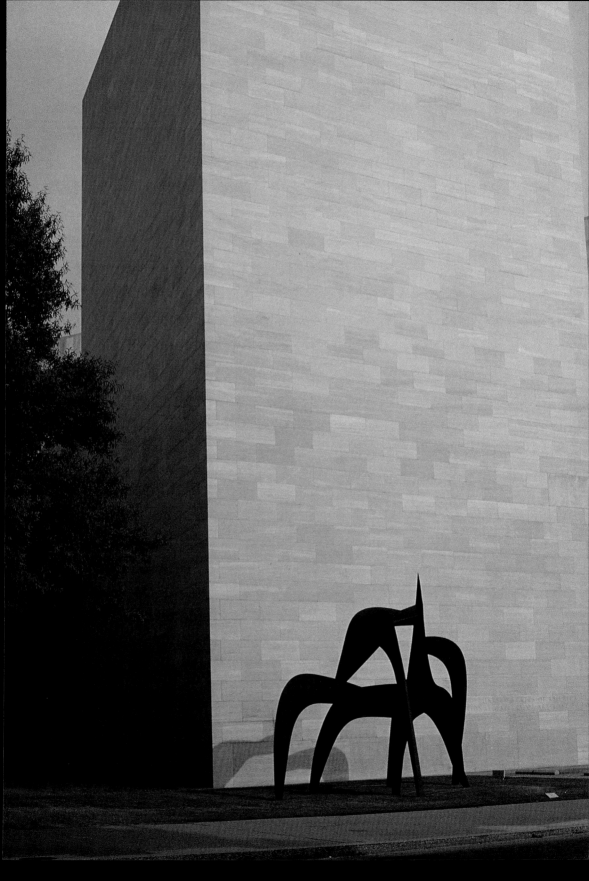

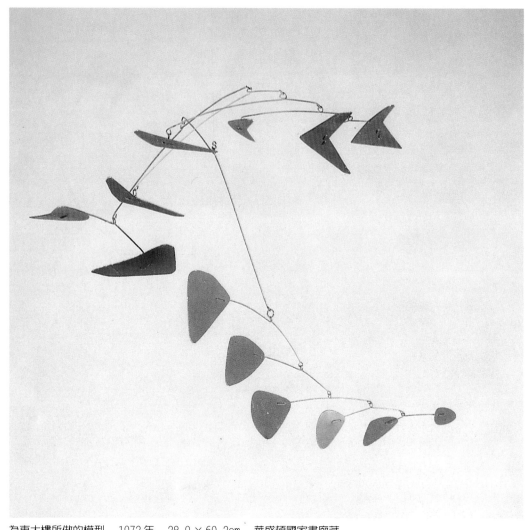

為東大樓所做的模型　1972年　28.9×69.2cm　華盛頓國家畫廊藏

上。材質與形體決定延續在比耶蒙的作品,以鋼為主的動態雕塑決定了它巨大的格局,但對於玻璃屋頂來說,它實在是太重了。得到柯爾達的首肯,由保羅‧馬蒂斯(Paul Matisse),他已去世的經紀人皮耶‧馬蒂斯的兒子,對作品做再結構的工作。創造「靜態」與「動態」雕塑的藝術家如他,不忘在探視再結構工程之後說:「人們認為的不朽必須自地上矗立而來」;後來又說:「永遠別離開屋頂,因為吊掛的動態,也能成就不朽。」這是他一生對空間與作品意義的寫照。

動態　1976年
華盛頓國家畫廊藏
(右頁圖)

156

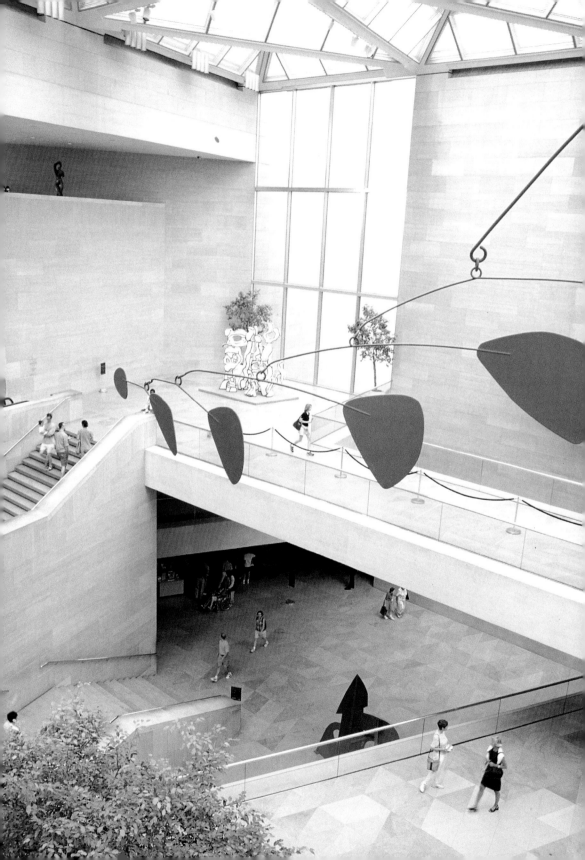

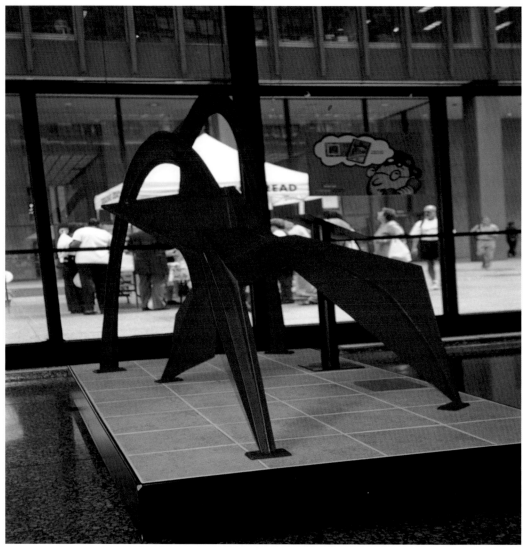

紅鶴　1974年　730×1830×1630cm　芝加哥聯邦大廈（左頁為模型、右頁為實際尺寸）

　　柯爾達一直勤奮的工作著，一九七四年時他已經七十六歲了，
但是愛因斯坦拜訪過他法國的工作室後，還是對他的努力印象深
刻。在工作室中，零散的工具、材料處處可見，顯示柯爾達仍努力
創作的跡象。他的努力，在他生命的最後十年中越顯光彩，他獲得
的獎項與籌劃中的個展、回顧展接踵而至，包括在紐約及巴黎的畫
廊展出及眾多回顧展，如：一九六二年於倫敦泰德美術館、一九六

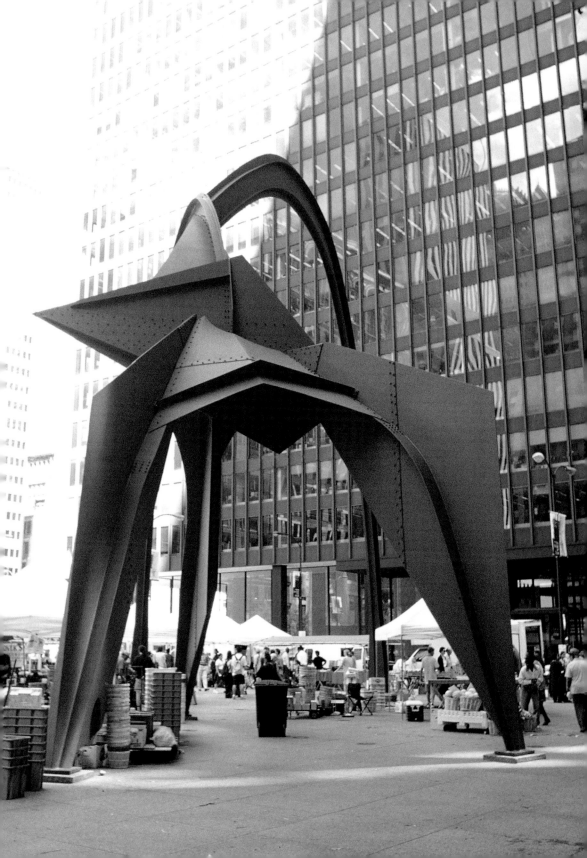

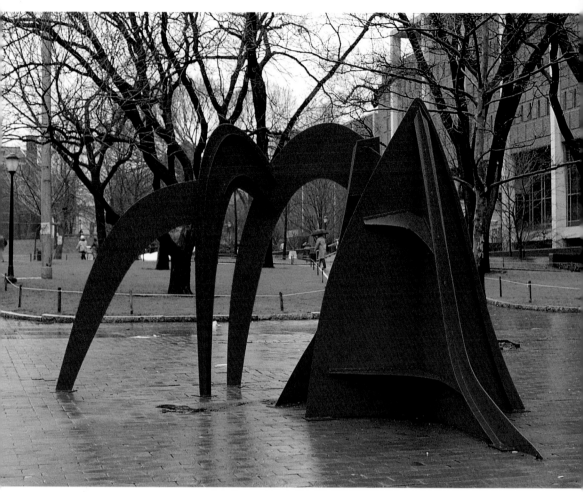

耶路撒冷　1976年　上色不鏽鋼　228.6×365.7×441.9cm　費城賓州大學建築系館前廣場
蜘蛛　1976年　上色不鏽鋼　巴黎（右頁上圖）
柯爾達位於達拉斯美術館廣場前的一件戶外公共藝術雕刻作品（右頁下圖）

四年於紐約古根漢美術館、一九六五年在巴黎國家現代美術館，以及一九七四年在芝加哥當代美術館。一九七六年紐約惠特尼美術館即將舉辦他個人的回顧展，不過就在開幕前不到一個星期時，這位二十世紀的偉大雕塑大師卻與世長辭了！

　　柯爾達去世後約一年，〈無題〉這件巨作才得以完工，在一九七七年十一月八日正式的掛上了國家畫廊東大樓的屋頂。

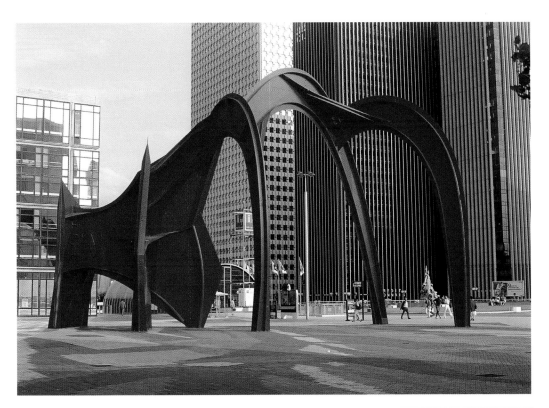

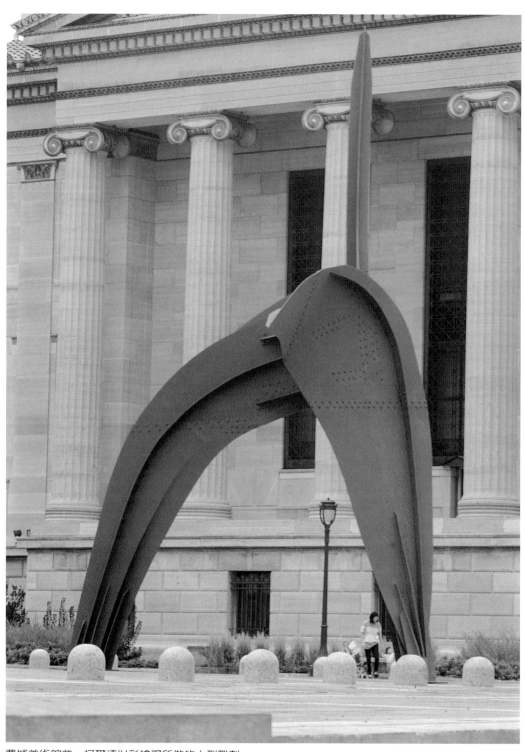

費城美術館前，柯爾達以彩繪鋼所做的大型雕刻

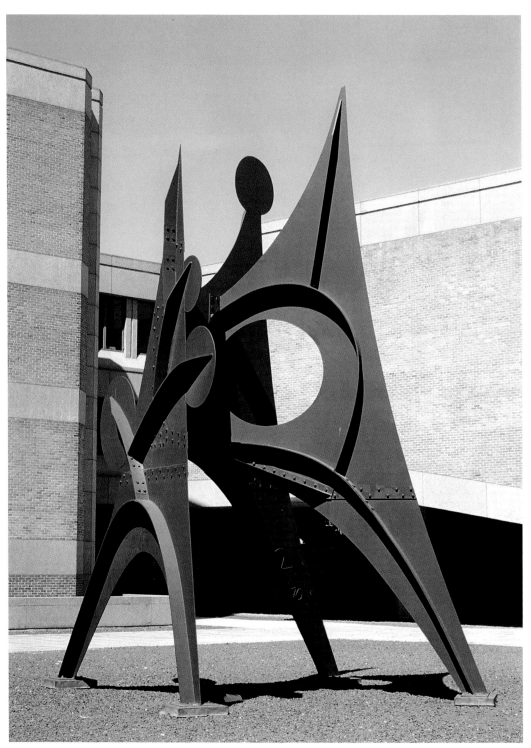

普林斯頓大學校園廣場上一件柯爾達的靜態雕刻作品

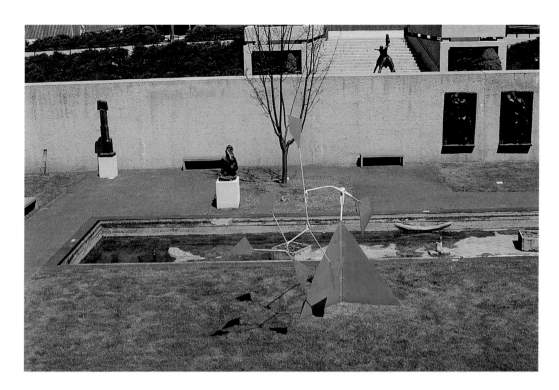

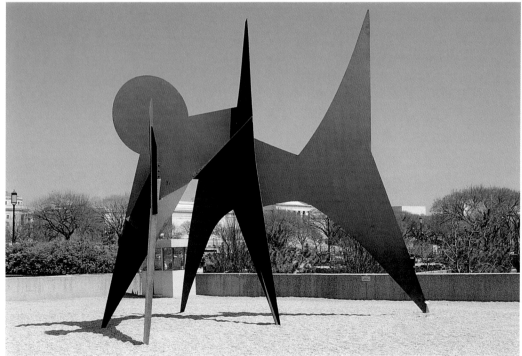

賀須宏美術館室內和戶外展場中，所設置的柯爾達動態與靜態雕刻作品（左、右頁圖）

(本書第108、125～128、148、150、155、157～166頁圖片由黃健敏提供)

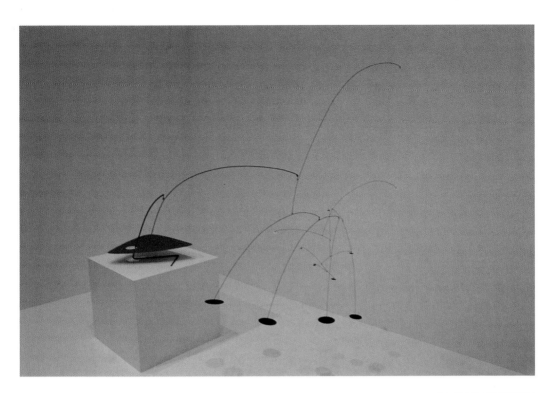

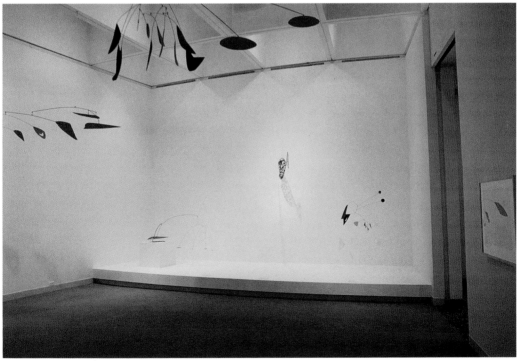

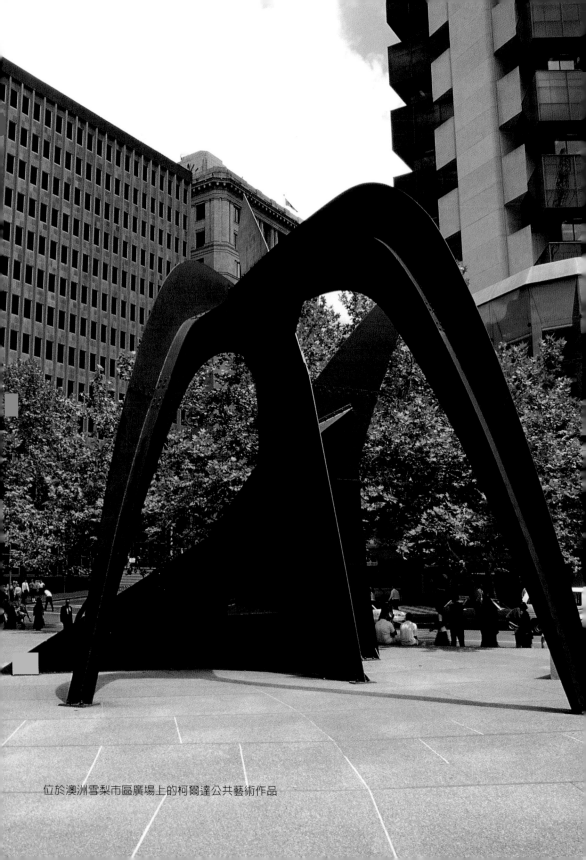

位於澳洲雪梨市區廣場上的柯爾達公共藝術作品

亞歷山大・柯爾達年譜

calder

九歲時的自畫像 1907 年

柯爾達與母親於加州的海灘 1909 年

一八九八 亞歷山大・柯爾達出生於美國賓州羅滕（Lawton），父親
司特靈・柯爾達是一位雕塑家，母親娜內蒂・柯爾達是一
位畫家，姐姐佩姬大他兩歲。

一九〇九 十一歲。用黃銅片做了〈狗〉及〈鴨子〉兩件作品，做
為聖誕禮物送給父母。

一九一九 二十一歲。自史蒂芬技術學院畢業，擁有汽車工程師的
職位，並擔任紐約電力公司的技師。

一九二二 二十四歲。至紐約市公立學校就讀夜間部，與包摩
（Clinton Balmer）學習素描，之後又到船上航行並為該船
的救火員。輾轉到達華盛頓，為一自由伐木營的計時員，

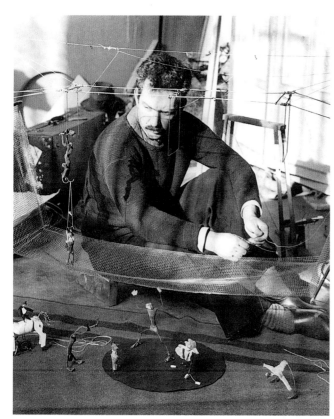

柯爾達像　1927 年

〈柯爾達的馬戲團〉表演與柯
爾達　1929 年（左圖）

受到山上景色及伐木營景況感動，開始畫畫。

一九二三　二十五歲。下定決心回到紐約，進入藝術學生聯盟向史隆
　　　　　（John Sloan）與陸克斯（George Luks）學畫。

一九二四　二十六歲。修銅版腐蝕畫，並搬到東十四街，開始為國家
　　　　　警察公報畫插圖。

一九二六　二十八歲。《動物素描》付梓出版，在康乃迪克州做了第
　　　　　一件木刻作品〈平躺的貓〉。在巴黎遇到玩具商比翁
　　　　　（Serbian）；建立〈柯爾達的馬戲團〉表演作品。西班牙藝
　　　　　術家枯立夫特建議他將作品送到法國的幽默者沙龍展覽。
　　　　　美國畫家朋友則建議他只用鐵絲創作。完成第一件完全用
　　　　　鐵絲做的全身站立雕塑〈約瑟芬・貝克〉。

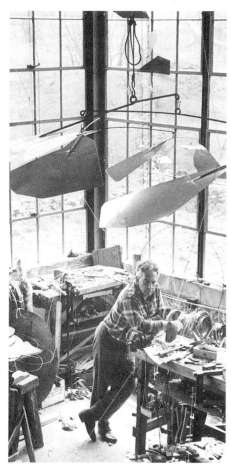

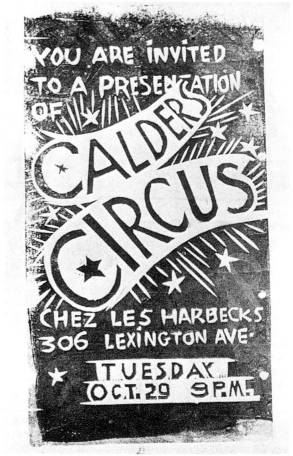

柯爾達在羅克斯伯利的工作室　　　馬戲團表演的邀請函　1929 年

一九二七　二十九歲。回美國與古德玩具廠簽約，做了一系列動物主題的「動態玩具」。

一九二八　三十歲。於紐約威赫畫廊展出鐵絲雕塑，三月以〈春天〉及〈古羅馬守護神〉參展第二十屆獨立藝術家聯盟聯展。此時專注在木刻作品的發展，不久後回到巴黎並參觀了米羅的工作室，看見讓他發問「這是不是藝術？」的拼貼作品。

一九二九　三十一歲。在威赫畫廊展出期間，看到一隻機械做的鳥，引發他製作第一件機動式作品〈金魚缸〉。

一九三○　三十二歲。哈佛當代藝術協會展出柯爾達的鐵絲雕塑作

柯爾達與露易莎　1933 年　　　工作中的柯爾達

品，他並爲師生表演一場〈柯爾達的馬戲團〉。他拜訪了蒙德利安工作室，並受他的幾何抽象作品所感動，因此開始做些抽象的雕塑。經由介紹認識了前衛音樂作曲家艾賈・法里日（Edgard Varese），並自此來往頻繁。

一九三一　三十三歲。與露易莎・詹姆士女士結婚，當晚又表演了一場〈柯爾達的馬戲團〉。第一次於伯西葉畫廊展出他的抽象作品，展題爲「體積—向量—密度；人像速寫」。做了一件名爲〈羽毛〉的動態雕塑來表現他的狗，加入抽象創作團體。杜象來訪後，稱他的機動雕塑爲「動態的」。

一九三二　三十四歲。受杜象之邀於維農畫廊展出。阿爾普稱他的「非動態」作品爲「靜態的」。

一九三五　三十七歲。在芝加哥大學展出機動雕塑作品，並爲師生表演〈柯爾達的馬戲團〉。第一個女兒珊卓拉（Sandra）出生，與米羅同一天生日。爲瑪莎葛蘭姆舞劇〈全景〉做動態作品。接著，爲另一齣〈地平線〉以「視覺序曲」的概念做他的動態作品。

一九三七　三十九歲。「00 to AH」設計舞台設計舞台，但從未曾上演。全家旅行至歐洲，不久後返回巴黎，並在巴黎舉辦的世界博覽會，替西班牙展覽館做了〈水星噴泉〉。

爲「00 to AH」舞台

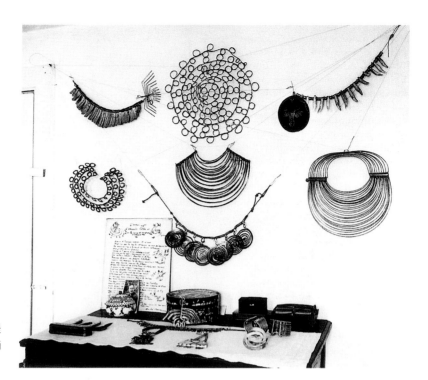

露易莎的梳妝台，滿是
柯爾達設計的珠寶首飾
禮物　1942 年

草圖素描　1937 年

一九三八　四十歲。全家回到紐約，在羅克斯伯利建立工作室。

一九三九　四十一歲。受邀在紐約世界博覽會做了〈水上芭蕾〉，紐
　　　　　約現代美術館收藏〈龍蝦陷阱與魚尾〉並吊掛在新大樓的
　　　　　主要樓梯通道。獲得紐約現代美術館舉辦的Rohm and Haas
　　　　　獎。第二個女兒瑪莉出生。

一九四一　四十三歲。受委託為委內瑞拉（加拉卡斯）的艾維拉旅館
　　　　　（Hotel Avila）做雕塑。紐奧良藝術與工藝俱樂部展出柯爾
　　　　　達的動態雕塑與雷捷的不透明水彩、素描作品。

一九四二　四十四歲。受託為芝加哥藝術俱樂部製作〈紅花瓣〉；由
　　　　　杜象策劃，法國浮雕協會破例展出柯爾達的〈蜘蛛〉。做
　　　　　了許多珠寶設計作品。杜象等人建議「新開放形式作品」
　　　　　主題為「星群」。在紐約大都會美術館主辦的「美國當代
　　　　　藝術展」中，得到第四順位獎。

一九四三　四十五歲。於馬蒂斯畫廊展出「星群」。九月在紐約現代

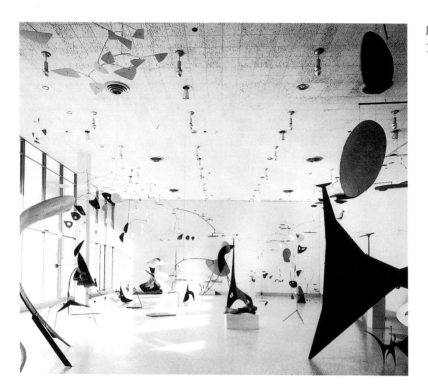

美術館的回顧展開始。羅克斯伯利及舊冰屋的工作室慘遭
祝融之災。

一九四五　四十七歲。父親去世，為紐約現代美術館的雕塑公園製作
雕塑。杜象發現他的一些小作品，建議他將之寄給法國的
卡賀畫廊展覽。

一九四六　四十八歲。為「氣球」設計動態舞台裝置。

一九四九　五十一歲。為了在費城美術舉辦的「第三屆世界雕塑大
展」，製作他最具雄心的作品〈國際動態〉，在紐約的華
倫丁畫廊展出。

一九五○　五十二歲。被紐約時報書評選為五十年來中十位最好的童
書畫家之一。麻省理工學院舉辦柯爾達的回顧展。

一九五二　五十四歲。代表美國參加展威尼斯雙年展，接受各方委託
案，並在德國旅行。

一九五三　五十五歲。受委託為中亞航空的貝魯特票務辦公室製作作
品。回到巴黎，準備「柯爾達的馬戲團」電影拍攝。由紐

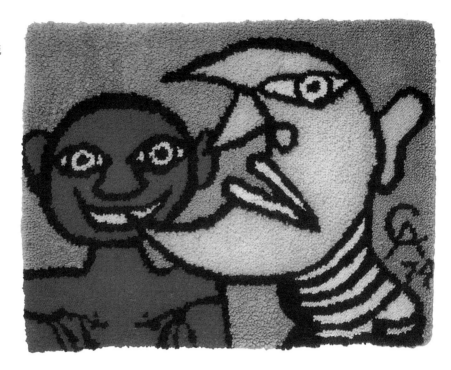

約現代美術館選出柯爾達的作品參展巴西聖保羅雙年展。

一九五四　五十六歲。前往埃及，經紀人華倫丁死於義大利，不久後
　　　　　回到紐約。

一九五六　五十八歲。新經紀人克洛斯與朵利·帕斯合作首展於帕斯
　　　　　畫廊；完成〈水上芭蕾〉。

一九五八　六十歲。完成〈旋轉耳〉於比利時布魯塞爾的國際展覽之
　　　　　美國館。〈螺旋〉放置於巴黎聯合國文教大樓外。得到
　　　　　「一九五八年匹茲堡二百年當代繪畫與雕塑」首獎。

一九六〇　六十二歲。母親去世，繼續在帕斯畫廊展出。

一九六二　六十四歲。於英國倫敦泰德美術館舉行回顧展。

一九六四　六十六歲。紐約古根漢美術館舉辦其回顧展並巡迴至美國
　　　　　其他城市展出，終站為休士頓美術館。

一九六五　六十七歲。與華裔建築師貝聿銘會面，討論在麻省理工學
　　　　　院的大型動態作品安置事宜；巴黎現代美術館舉辦回顧
　　　　　展。

爾達在〈佛朗明哥〉作品上
簽名　1974 年

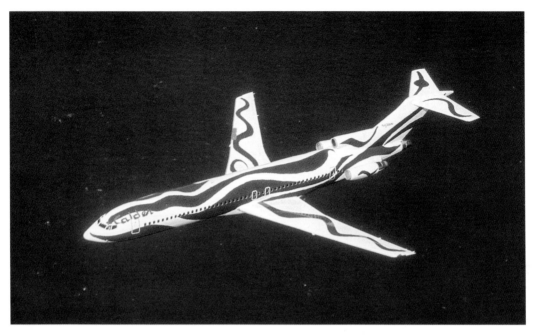

〈飛翔的顏色〉 替 Braniff 國際航空做的設計 1975 年

一九六六 六十八歲。捐贈〈有五個平面的物件〉給聯合國後改名
　　　　〈和平〉。出版自傳,接受哈佛大學頒贈藝術榮譽博士。

一九六九 七十一歲。史蒂芬技術學院頒贈榮譽工程學博士學位。

一九七三 七十五歲在蘇黎士舉辦回顧展,接受委託為國家畫廊新大
　　　　樓設計動態雕塑,替 Braniff 航空的 DC-8 噴射機畫上「飛翔
　　　　的顏色」。

一九七四 七十六歲。機動雕塑〈宇宙〉,掛上希爾斯大廈(Sears
　　　　Roebuck Tower),及大型靜態雕塑〈佛朗明哥〉裝置在聯
　　　　邦中心廣場(Federal Center Plaza)。

一九七五 七十七歲。獲聯合國致贈和平獎章,德國慕尼黑舉辦柯爾
　　　　達的回顧展。Braniff 航空再次委託製作「飛翔的顏色」。

一九七六 七十八歲。接受賓州大學致贈的榮譽學位,惠特尼美術館
　　　　舉辦柯爾達的回顧展「柯爾達的宇宙」開始,並於包括日
　　　　本在內的十五個城市巡迴展出。至華盛頓特區完成作品
　　　　〈山〉的最後細節。十一月十一日在紐約家中去世。

人道主義　1969 年　海報
78.7 × 57.2cm

平方　1976 年
由露易莎所做的羊毛毯
91.4 × 91.4cm

凡賽斯作品〈無肩晚裝〉,以柯爾達活
動雕塑造型語彙羅織其間,使服裝表
現出輕盈浮動感。(右圖)

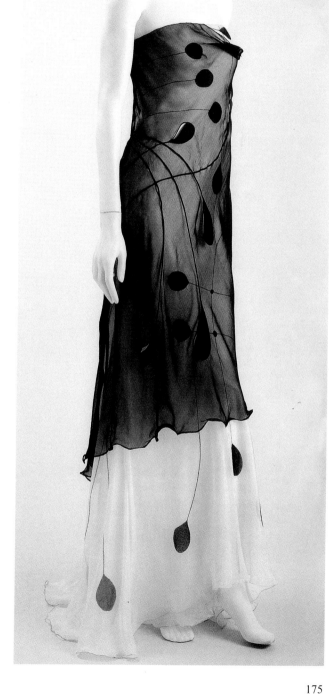

國家圖書出版品預行編目資料

柯爾達＝ A. Calder / 張光琪撰文. -- 初版.
-- 台北市：藝術家：民91
　面： 公分 --- （世界名畫家全集）

ISBN　986-7957-25-3　　　（平裝）

1.柯爾達（Calder, Alexander, 1898～1976）-- 傳記
2.柯爾達（Calder, Alexander, 1898～1976）-- 作品
評論 3.藝術家 -- 美國 -- 傳記

909.952　　　　　　　　　　91009227

世界名畫家全集

柯爾達 A. Calder

張光琪／撰文　何政廣／主編

發　行　人　何政廣
編　　　輯　王庭玫、徐天安、黃郁惠
美　　　編　游雅惠
出　版　者　藝術家出版社
　　　　　　台北市重慶南路一段 147 號 6 樓
　　　　　　TEL：（02）2371-9692~3
　　　　　　FAX：（02）2331-7096
　　　　　　郵政劃撥：0104479－8 號　藝術家雜誌社帳戶
總　經　銷　時報文化出版企業股份有限公司
　　　　　　桃園縣龜山鄉萬壽路二段351號
　　　　　　TEL：（02）2306-6842
　　　　　　南部區域代理 台南市西門路一段223巷10弄26號
　　　　　　TEL：（06）261-7268
　　　　　　FAX：（06）263-7698
　　　　　　中部區域代理 台中縣潭子鄉大豐路三段186巷6弄35號
　　　　　　TEL：（04）25340234
　　　　　　FAX：（04）25331186
製 版 印 刷　炬曄印刷
初　　　版　中華民國 91 年 7 月
定　　　價　台幣 480 元

ISBN　986-7957-25-3
法律顧問　蕭雄淋
版權所有・不准翻印